设计学院
设计基础教材

Design Elementary Textbook by Design College
Two-Dimensional Design Fundaments-Plane Constitution

二维设计基础

平面构成

(第二版)

江滨　黄晓菲　高嵬　编著

中国建筑工业出版社

图书在版编目（CIP）数据

二维设计基础　平面构成/江滨，黄晓菲，高嵬编著.
—2版. 北京：中国建筑工业出版社，2010
设计学院设计基础教材
ISBN 978-7-112-11775-8

Ⅰ.二… Ⅱ.①江… ②黄… ③高… Ⅲ.①造型（艺术）—高等学校—教材 ②平面构成—构图（美术）—高等学校—教材 Ⅳ.J06

中国版本图书馆CIP数据核字（2010）第022168号

策　　划：江　滨　李东禧
责任编辑：陈小力　李东禧
责任设计：崔兰萍
责任校对：刘　钰

设计学院设计基础教材
二维设计基础　平面构成
（第二版）
江滨　黄晓菲　高嵬　编著
*
中国建筑工业出版社出版、发行（北京西郊百万庄）
各地新华书店、建筑书店经销
北京三月天地科技有限公司制版
北京画中画印刷有限公司印刷
*
开本：880×1230毫米　1/16　印张：8　字数：256千字
2010年5月第二版　2017年12月第六次印刷
定价：**45.00**元
ISBN 978-7-112-11775-8
　　　（19016）
版权所有　翻印必究
如有印装质量问题，可寄本社退换
（邮政编码100037）

设计学院设计基础教材编委会

编委会主任　鲁晓波（清华大学美术学院副院长、博士生导师，中国美术家协会工业设计艺委会副主任）

张惠珍（中国建筑工业出版社副总编、编审）

编委会副主任　郝大鹏（四川美术学院副院长、教授、硕士生导师，中国美术家协会环境设计艺委会委员）

黄丽雅（华南师范大学副校长、教授、硕士生导师，教育部艺术教育委员会委员）

总主编　江　滨（中国美术学院建筑学院博士）

编委会名单　田　青（清华大学美术学院教授、博士生导师）
(以下排名不分先后)

林乐成（清华大学美术学院工艺系教授、硕士生导师，中国美术家协会服装设计艺委会委员）

周　刚（中国美术学院设计学院副院长、教授、硕士生导师，中国美术家协会水彩画艺委会委员）

郑巨欣（中国美术学院教务处副处长、博士、教授、博士生导师）

邵　宏（广州美术学院研究生处处长、博士后、教授、博士生导师）

吴卫光（广州美术学院教务处处长、博士、教授、硕士生导师）

刘明明（四川美术学院教授、硕士研究生导师，中国美术家协会水彩画艺委会委员）

王　荔（同济大学传播与艺术学院副院长、博士、教授、硕士研究生导师）

孙守迁（浙江大学现代工业设计研究所博士、教授、博士生导师）

第二版序

"设计学院设计基础教材丛书"第一版14册自2007年面世以来,受到广大专业教师和学生的欢迎,作为教材,整体销售情况还是不错的。然而,面对专业设计市场和专业设计教学的日新月异发展,教材编写也是一个会留下遗憾的工作。所以我们作者感到,教材的编写需要不断地将现实中的新内容补充进去才能跟上专业市场和专业教学不断变化、不断进步的趋势;不断将具有前瞻性的探索内容补充进去,才能对专业市场和专业教学具有指导和参考意义。根据近一两年专业教材市场的变化,在与中国建筑工业出版社编辑沟通讨论后,大家一致认为有必要对原版教材内容进行结构修订、内容更新,删减陈旧资料,增加新的教学、科研成果,并根据实际情况,将原丛书14本调整为现在的12本。

修订不单是教材内容更新,"设计学院设计基础教材丛书"第二版对教材作者队伍也提出了教学经验、教材编辑经验、职称、学位等诸方面的更高要求。因此,为了保证教材的学术价值,每本书的作者中均有一位是具有副教授以上职称或博士学位教师资格的,作者全部在专业教学一线工作,教龄从几年到二十几年不等。本套丛书的作者都具有全日制硕士或博士学位,他们先后毕业于清华大学美术学院、中央美术学院、中国美术学院、浙江大学、广州美术学院、四川美术学院、湖北美术学院等国内名校,有的还曾留学海外,并多次出国进行学术交流。目前主要工作在清华大学美术学院、中央美术学院、中国美术学院、浙江大学、四川美术学院、广州美术学院等国内知名院校,许多作者身居系主任、分院领导职位。

在丛书面世后的两年间,我们作了大量的跟踪调查,从专业教师和学生两个角度去征求对本丛书的使用意见,为现在的修订做准备。本套教材第一版面世两年来,从教材教学使用中得来的经验和教训以及发现的问题是很具体的。所以,这次我们对丛书的修订工作是有备而来。我们不会回避或掩饰以前的不足、存在的问题,我们会不断地总结成功的经验和失败的教训,并为我们以后的编辑工作提供参考。我们的愿望是坚持不断做下去,不断修订,不断更新、增减,把这套丛书做得图文质量再好一点、新的专业信息再多一点……把它做成一个经典的品牌,使它的影响力惠及国内每一所开设设计专业的学校,为专业教师和学生创造价值。要做到这一点,很不容易,因为仅靠宣传是不够的,而只有真正有价值的思想才能传播得遥远。要做到这一点,我们还有很多路要走!

我们在不断努力!

中国美术学院博士

江滨

第一版序

设计学院设计专业大部分没有确定固定教材，因为即使开设专业科目相同，不同院校追求教学特色，其专业课教学在内容、方法上也各有不同。但是，设计基础课程的开设和要求却大致相同，内容上也大同小异。这是我们策划、编撰这套"设计学院设计基础教材"的基本依据。

据相关统计，目前国内设有设计类专业的院校达700多所，仅广东一省就有40多所。除了9所独立美术学院之外，新增设计类专业的多在综合院校，有些院校还缺乏相应师资，应对社会人才需求的扩招，使提高教学质量的任务更为繁重。因此，高质量的教材建设十分关键，设计类基础教学在评估的推动下也逐渐规范化，在选订教材时强调高质量、正规出版社出版的教材，这是我们这套教材编写的目的。

目前市场上这类设计基础书籍较为杂乱，尚未形成体系，内容大都是"三大构成"加图案。面对快速发展的设计教育，尚缺少系统性的、高层次的设计基础教材。我们编写的这套14本面向设计学院的设计基础教材的模型是在中国美术学院设计学院基础部教学框架的基础上，结合国内主要院校的基础教学体系整合而来。本套教材这种宽口径的设计思路，相信对于国内设计院校从事设计基础教学的教师和在校学生具有广泛适用性和参考价值。其中《色彩基础》、《素描基础》、《设计速写基础》、《设计结构素描》、《图案基础》等5本书对美术及设计类高考生也有参考价值。

西方设计史和设计导论（概论）也是设计学院基础部必开设的理论课，故在此一并配套列出，以增加该套教材的系统性。也就是说，这套教材包括了设计学院基础部的从设计实践到设计理论的全部课程。据我们调研，如此较为全面、系统的设计基础教材，在市场上还属少见。

本套教材在内容上以延续经典、面向未来为主导思想，既介绍经过多年沉淀的、已规范化的经典教学内容，同时也注重创新，纳入新的科研成果和试验性、探索性内容，并配有新颖的图片，以体现教材的时代感。设计基础部分的选图以国内各大美术学院设计学院基础部为主，结合其他院校师生的优秀作品，增加了教学案例的示范意义。

本套教材的主要作者来自于清华大学美术学院、中央美术学院、中国美术学院、浙江大学、四川美术学院、广州美术学院等国内知名院校，这些作者既有丰富的教学经验，又都有专著出版经验，有些人还曾留学海外，并多次出国进行学术交流。作者们广阔的学术视野、各具特色的教学风格，都体现在这套教材的编写中。

清华大学美术学院副院长、博士生导师，中国美术家协会工业设计艺委会副主任
鲁晓波

目录

第二版序

第一版序

构成概述

第1章 平面构成

1.1 平面构成的概念 ·· 2

1.2 平面构成的特点 ·· 2

1.3 平面构成的分类 ·· 2

第2章 构成的形态要素

2.1 形态要素之一——点 ·· 4

2.2 形态要素之二——线 ··· 18

2.3 形态要素之三——面 ··· 28

第3章 平面构成的基本形

3.1 基本形 ··· 34

3.2 形象形态的组合关系 ··· 34

3.3 形象的正与负 ·· 35

3.4 形象的群化 ··· 37

第4章 平面构成的骨骼关系

4.1 骨骼的概念 ··· 38

4.2 骨骼的作用 ··· 39

第5章 平面构成的基本形式

5.1 重复构成 ·· 43

5.2 近似构成 ·· 46

5.3 渐变构成 ·· 48

5.4 发射构成··50
5.5 空间构成··51
5.6 特异构成形式··53
5.7 密集构成··56
5.8 对称与平衡构成··59
5.9 对比构成··61
5.10 肌理构成···63
5.11 分割构成形式···77

第6章 平面构成的综合训练
6.1 版式构图练习··81
6.2 照片构图练习··88
6.3 综合练习··94

第7章 平面构成在设计中的应用实例
7.1 平面构成在平面设计中的运用································98
7.2 平面构成在建筑、室内设计中的运用·························110
7.3 平面构成在服装、染织设计中的运用·························115
7.4 平面构成在艺术品中的运用·································118

构成概述

1. 构成的来源

构成设计作为现代设计的理念、形式基础,产生于20世纪初。其三个重要的源头一般认为是俄国十月革命后的构成主义运动、荷兰的风格派运动和以德国的包豪斯设计学院为中心的设计运动。

俄国十月革命后的构成主义设计,是俄国十月革命胜利前后在俄国一小批先进的知识分子当中产生的前卫艺术与设计运动。但是由于当时的政治因素干扰,构成主义运动没有产生世界性的影响。一批构成主义、前卫艺术的探索者离开俄国前往西方,将俄国的构成主义传入西方,对艺术和设计新形式的发展起到了促进作用。

荷兰的"风格派"(De Stijl)是荷兰的一些画家、设计家、建筑师在1918~1928年之间组织起来的一个松散集体。发起人和组织者是《风格》杂志的编辑杜斯伯格,这本杂志也是维系这个集体的中心。"风格派"的设计特点是高度理性,它的思想和形式都源于蒙特里安的绘画探索。

1919年,德国创建"公立包豪斯学校"(Staatliches Bauhaus),建筑设计家沃尔特·格罗皮乌斯(Walter Gropius,1883~1969)院长提出了"艺术与技术的新统一"的教育口号,并在"包豪斯"学院最早设立了以"构成"为基础的课程。包豪斯为了加强现代设计理论基础及介绍综合性的美学思想,于1925年开始编辑并出版了"包豪斯"丛书,传播包豪斯的现代设计教育思想以及新的设计教育计划和方法。从那时起,包豪斯的现代设计教育思想便一直影响着世界的设计发展,它因此被誉为现代设计的摇篮。

相对于俄国的构成主义和荷兰的"风格派",德国包豪斯无疑是影响最大的。虽然它是在前两者的基础上发展起来的,但它在现代设计的各个领域——从建筑设计、工业产品造型设计、平面设计、染织设计到家具设计,从理论到实践,乃至教学,全面地对现代设计的发展作出了贡献。包豪斯使现代设计思想传遍全世界并使之成"正果",它不只是遗存在历史之中,更犹如不死的火凤凰,纵观当今世界各国的设计创作和设计教学,我们仍可以时时见到其闪烁着的光芒。正如1953年包豪斯第三任校长路德维希·密斯·凡·德·罗(Ludwig Mies van der Rohe,1886~1969)在芝加哥为格罗皮乌斯举行的宴会上所说的:"包豪斯并不是一所具有明确规划的学校,包豪斯极大的影响力遍及世界每一所进步学校。要做到这一点,不能靠组织,不能靠宣传,只有思想才能传播得如此遥远。"

构成主义讲求的是形态间的组合关系,即设计师主观地考察事物间的构筑规律,再按自己的理解直观抽象地表现客观世界各形态的组合关系。在具体设计中,它强调功能与形式的统一,而不是在设计对象的外部施加装饰。这一理论使得艺术设计脱离了传统的纯粹艺术与传统装饰方法。

2. 学习构成的目的

通过学习构成,培养和提高造型能力,训练对形式规律的掌握与运用,更重要的是建立新的思维方式和造型观念,达到丰富艺术想象力和启发创造力之目的。设计构成的学习能让设计者在未来的设计中有独特的构思、形态的合理组合以及美的感觉。学生经过构成课程的练习后,在观念和审美意识上,应能够从旧有的模式中逐渐地解放出来,从而养成具有创新价值的创造力。设计构成的学习属于设计基础训练的范围,它是今后设计创作的一个准备阶段,它能将未来的设计创作变成一种自然而深入的创作,而非一种盲目的状态。它能培养设计者从不同的角度出发,找到一个适合的点或定位来进行设计创作,做到有的放矢,并且还能培养一种对事物的敏锐观察力。

设计构成理论是人们在长期艺术创造中对造型规律的认识与总结,对现代设计影响深远。随着社会经济水平的不断提高,人们对于设计尤其是商业领域的环境艺术设计、建筑设计、工业产品设计、平面设计、装饰艺术设计等有了更高的要求,设计的构成元素在这些设计中占据了极高的比例,甚至完全控制着整个设计的创意思想和形式。因此,学好构成的意义也就显而易见了。

第1章 平面构成

1.1 平面构成的概念

平面构成的完整定义是：将既有的形态，包括具象形态和抽象形态，在二维的平面内依照美的形式法则和一定的秩序进行分解、组合，从而创造出全新的形态及理想的组合方式、组合秩序。

1.2 平面构成的特点

平面构成不是表现具体的物象，但它反映了自然界运动变化的规律性。其特点有二：

第一，它以知觉为基础。它把自然界中存在的复杂过程，用最简单的点、线、面进行分解、组合、变化，反映出客观现实所具有的运动规律。

第二，它是一种理性活动，自觉而有意识的再创造过程。平面构成运用了数学逻辑、视觉反应、视觉效果，对形象进行重新设计并突出它的运动规律，表现出具有超越时空的图形效果。

1.3 平面构成的分类

任何形态都可以依据构成原理进行构成。平面构成主要可以分为自然形态的构成和抽象形态的构成两大类。

1. 自然形态的构成

以自然形象为基础的构成形式就是自然形态的构成。该构成法保持原有形象的基本特征，对形象整体或局部进行分割、组合、排列，构成一个新图形（图1-3-1、图1-3-2）。

2. 抽象形态的构成

以几何形象为基础的构成形式就是抽象形态的构成。该构成法以点、线、面等构成元素，按照一定的构成规律进行几何形态的多种排列组合。抽象形态的构成是平面构成中最基本的内容之一。规律性的组合，如重复、近似、渐变等，其视觉效果具有节奏感、运动感、进深感、整齐划一的视觉效果。非规律性的组合，如对比、集结、肌理、变异等，其视觉效果具有张力和运动感，组合比较自由（图1-3-3、图1-3-4）。

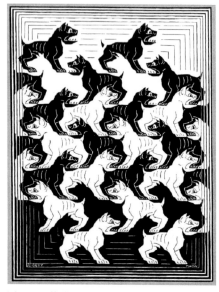

图1-3-1 构成1 埃舍尔

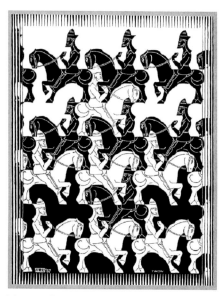

图1-3-2 构成2 埃舍尔

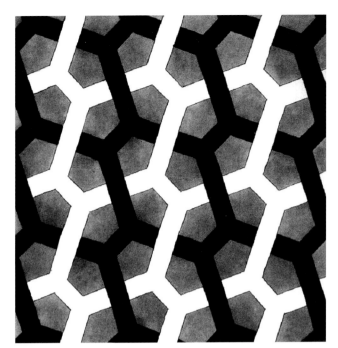 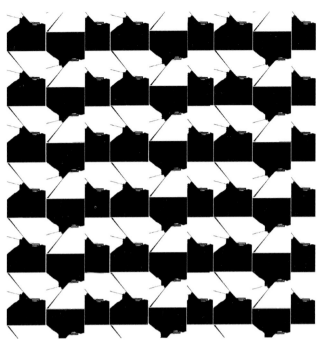

图1-3-3 构成3 埃舍尔　　　　　　　　　图1-3-4 构成4 张欣

第2章 构成的形态要素

在长期的实践和认识过程中,人们发现构成视觉形象的基本形态要素是点、线、面。

2.1 形态要素之一——点

2.1.1 点的概念

几何学中指没有长、宽、厚而只有位置的几何图形为"点"。在平面构成中,点的概念是相对的,它在对比中存在。例如,地球是巨大的,但它在宇宙中就成为一个点。相对而言,越小的形体越能给人以点的感觉。

课堂练习1:关于点的联想

作业要求:

从宏观的角度,发挥联想,记录关于点的图像。例如:脸上的雀斑、苹果上的蛀虫洞……在规定时间内完成的数量越多越好,同时也要注意图像质量。这个练习可以采用分组合作比赛的形式进行。

作业数量:1页

作业尺寸:A4

建议课时:1课时

如图2-1-1~图2-1-5所示,自然界中点以形形色色的样貌呈现,我们需要时时留心、处处留意,带着善于发现的眼睛寻找身边与点相关的图像。发现点是快乐而有趣的过程,记录点是快速而简单的方式。

图2-1-1 点的联想1

图2-1-2 点的联想2

图2-1-3 点的联想3

图2-1-4 点的联想4

图2-1-5 点的联想5

2.1.2 点的形态

构成中的点不同于几何学中的点。自然界中的任何形态，只要缩小到一定程度，都能够产生不同形态的点。

课堂练习2：点的工具轨迹一

作业要求：

使用现成工具表现点的形态。可以是用同种工具表现不同点的形态；也可以是用不同的工具，表现同一种点的形态。关注点的形态样式，最大限度地发掘形态的可能性，拉开点形态之间的个性。

作业数量：6张

作业尺寸：80mm×80mm/张

建议课时：4课时

作业提示：这里的现成工具指商店可以购买的绘画工具，如铅笔、毛笔、水性笔、油性笔等。尝试把每种工具的特性研究透彻，发挥到极致（图2-1-6～图2-1-23）。

如图2-1-6～图2-1-18所示，是用不同工具画的点。虽然它们都是点，但所传达出来的情绪各有特点，有的精致、有的粗犷、有的飘逸灵动、有的理性而富于秩序感、有的凌厉且带有速度感。

如图2-1-19～图2-1-24所示，借由同种工具可以表现不同的点，注意用笔的差异，形成完全不同效果的点。

如图2-1-19、图2-1-20所示，同样都使用宽头麦克笔，采取擦、提的手法运笔，却因为笔头干湿状况不同而使得视觉效果差异明显。前图铿锵有力，具有速度感；后图则清逸缥缈，淡雅柔和。

如图2-1-25所示，在用工具描绘点的过程中，不仅要关注由相同或不同工具所带来的直观视觉效果，还要注意点的形态。我们所指的点不仅是简单的、独立的圆点，还可以是组合的、相对复杂多变的形态，这取决于观察点的视角。

用毛笔或者结合墨汁描绘的点也可以是千变万化的。毛笔的用笔部位、用笔力度和速度以及笔头含墨多寡等因素的差异都能够使点的形态、气质完全相左。不同的用笔方法，如擦、滴、点、晕等也影响点的成形（图2-1-26～图2-1-37）。

图2-1-6 不同工具1

图2-1-7 不同工具2

图2-1-8 不同工具3

图2-1-9 不同工具4

图2-1-10 不同工具5

图2-1-11 不同工具6

图2-1-12 不同工具7

图2-1-13 不同工具8

图2-1-14 不同工具9

图2-1-15 不同工具10

图2-1-16 不同工具11

图2-1-17 不同工具12

图2-1-18 不同工具13

图2-1-19 硬笔轨迹1

图2-1-20 硬笔轨迹2

第2章 构成的形态要素　11

图2-1-21 硬笔轨迹3

图2-1-22 硬笔轨迹4

图2-1-23 硬笔轨迹5

图2-1-24 硬笔轨迹6

图2-1-25 硬笔轨迹7

图2-1-26 毛笔轨迹1

图2-1-27 毛笔轨迹2

图2-1-28 毛笔轨迹3

图2-1-29 毛笔轨迹4

图2-1-30 毛笔轨迹5

图2-1-31 毛笔轨迹6

图2-1-32 毛笔轨迹7

图2-1-33 毛笔轨迹8

图2-1-34 毛笔轨迹9

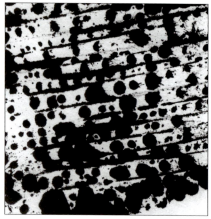
图2-1-35 毛笔轨迹10

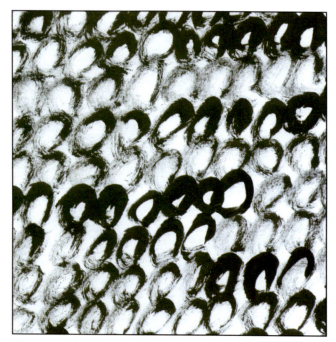
图2-1-36 毛笔轨迹11

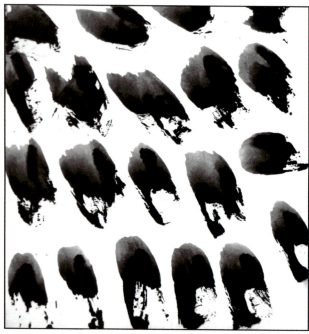
图2-1-37 毛笔轨迹12

在表现点的同时，需要注意遵循重复、密集、对比、变异等构成规律。具体形象的点借由合适的构成形式能够更恰如其分地表现点的情绪，强调个性，同时使画面更具感染力(图2-1-38～图2-1-44)。

简单的点可以借由某种有规律的形式进行组织，在规律组织下的点可以变得更有节奏感，也更富美感和表现力(图2-1-40)。

图形的大小、间距、数量等是影响画面效果的重要因素。以上一组点的图形采用相同的用毛笔画圈的方式形成点的概念，但在以上三个方面稍作改变，则形成了不同的效果(图2-1-42～图2-1-44)。

图2-1-40 构成规律3

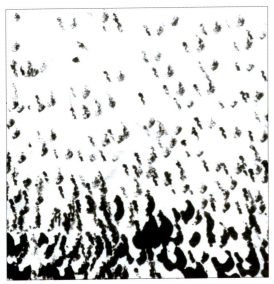

图2-1-38 构成规律1

图2-1-41 构成规律4

图2-1-39 构成规律2

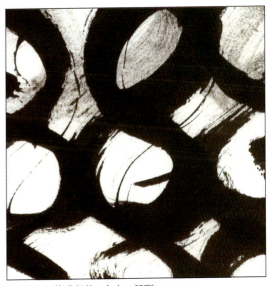

图2-1-42 构成规律5(大小、间距)

图2-1-43 构成规律6(大小、间距)

图2-1-44 构成规律7(大小、间距)

课堂练习3：点的工具轨迹二

作业要求：使用自己创造的工具来表现点的形态，工具不限。

作业数量：6张

作业尺寸：80mm×80mm/张

建议课时：4课时

作业提示：注重开发学生的想象力，寻找或创造多样的工具，鞋底、筷子、麻绳、图钉、瓦楞纸板等许多身边的物都可以用来创造"点"。随着工具的多样化，点的形态也会更加丰富多变。注意画面中点的具体形态、大小、疏密，以及由点所形成的画面黑白灰关系。

如图2-1-45～图2-1-59所示，利用工具创造"点"有多种方式，直接压印是得到特殊的点形态最常用的方法，也是本单元练习的重点，要尽可能多地开发新材料和新工具；此外，也可以尝试旋转、蹭、拓等多种手段，甚至使图形富有触觉肌理。这样所得到的"点"既具备形态的独特美感，又带有肌理的厚重感，在形式表现方面更具有感染力。因此，设计中形式与肌理是相辅相成、紧密联系的。点的肌理表现在第5章肌理单元有详细讲述，此处练习侧重于从工具上寻找点的表现。

如图2-1-53所示，螺丝钉是不错的工具，工具本身大小适宜，很适合表现点的概念，同时工具本身带有的凹形十字纹样又可以丰富图形的黑白层次，不单一乏味，并且可以调节十字的方向，或生动跳跃、或整齐划一，富有韵律感。

除了直接将得到的工具按压在纸上创造点的形态之外，还需要积极地开拓工具特性，改变工具的常见状态，取其部分也可以有意想不到的收获。如将纸片卷起得到多层次的截面，又或者将纸片折叠，将这样的截面按在纸上都能够得到不同的"点"（图2-1-58、图2-1-59）。

图2-1-45 创造点1

图2-1-46 创造点2

图2-1-47 创造点3

第2章 构成的形态要素 15

图2-1-48 创造点4

图2-1-49 创造点5

图2-1-50 创造点6

图2-1-51 创造点7

图2-1-52 创造点8

图2-1-53 创造点9

图2-1-54 创造点10

图2-1-55 创造点11

图2-1-56 创造点12

图2-1-57 创造点13

图2-1-58 创造点14

图2-1-59 创造点15

如图2-1-60、图2-1-61所示,在按压工具的过程中,会遭遇一系列问题,例如需要控制好墨水的多少、按压力度的轻重等,需要有一个熟悉控制的过程。但有时也可以巧妙利用这一特性,拉开画面的黑白层次,使点的概念更为丰富。点既可以是空心的,也可以是实心的;既可以是线状的,也可以是面状的,这是一个相对的概念,关键在于控制好其面积大小。

如图2-1-62、图2-1-63所示,"点"是相对概念,并非狭义的"圆点",其形态多变。

如图2-1-64所示,依循构成规律创造的"点"。

图2-1-61 创造点17

图2-1-60 创造点16

图2-1-62 创造点18

图2-1-63 创造点19

图2-1-64 创造点20

2.1.3 点的构成方式

（1）不同大小、疏密混合排列，使之成为一种散点式的构成形式（图2-1-65）。

（2）将大小一致的点按一定的方向进行有规律的排列，给人的视觉留下一种由点的移动而产生的线化感觉（图2-1-66）。

（3）以由大到小的点按一定的轨迹、方向进行变化，使之产生一种优美的韵律感（图2-1-67）。

（4）把点以大小不同的形式，既密集、又分散地进行有目的的排列，产生点的面化感觉（图2-1-68）。

（5）将大小一致的点以相对的方向逐渐重合，产生微妙的动态视觉（图2-1-69）。

（6）不规则点的视觉效果（图2-1-70）。

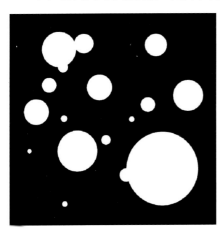

图2-1-65 点构成混合排列

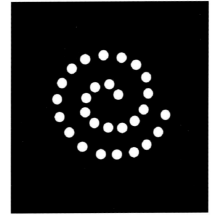

图2-1-66 点构成规律排列

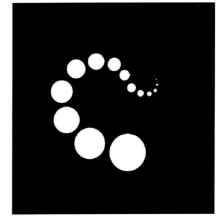

图2-1-67 点构成由大到小

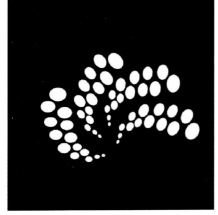

图2-1-68 点构成不同形式

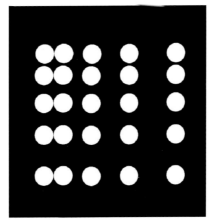

图2-1-69 点构成方向排列

图2-1-70 点构成不规则

2.2 形态要素之二——线

2.2.1 线的概念

几何学上指一个点任意移动所构成的图形，有直线和曲线两种。线是点移动的轨迹，在几何学定义中，线只有位置、长度而不具有宽度和厚度；从构成的角度讲，线既有长度，也可以具有宽度和厚度。

2.2.2 线的形态

直线和曲线是线的最基本形态。直线中又分垂直线、水平线、斜线；曲线中又分几何曲线和自由曲线。

课堂练习4：线的工具轨迹一

作业要求：使用现成工具表现线的形态。

作业数量：6张

作业尺寸：80mm×80mm/张

建议课时：4课时

作业提示：注意利用线的长度、粗细、间距、形态等特性传达不同的情感，或精致、或跳跃、或理性，又或者拙劣等（图2-2-1～图2-2-22）。

图2-2-1 现成工具表现线的形态1

图2-2-3 现成工具表现线的形态3

图2-2-2 现成工具表现线的形态2

图2-2-4 现成工具表现线的形态4

图2-2-5 现成工具表现线的形态5

图2-2-6 现成工具表现线的形态6

图2-2-7 现成工具表现线的形态7

图2-2-8 现成工具表现线的形态8

图2-2-9 现成工具表现线的形态9

图2-2-10 现成工具表现线的形态10

图2-2-11 现成工具表现线的形态11

图2-2-12 现成工具表现线的形态12

图2-2-13 现成工具表现线的形态13

图2-2-14 现成工具表现线的形态14

图2-2-15 现成工具表现线的形态15

图2-2-16 现成工具表现线的形态16

图2-2-17 现成工具表现线的形态17

图2-2-18 现成工具表现线的形态18

图2-2-19 现成工具表现线的形态19

图2-2-20 现成工具表现线的形态20

图2-2-21 现成工具表现线的形态21

图2-2-22 现成工具表现线的形态22

课堂练习5：线的工具轨迹二

作业要求：(1) 使用自己创造的工具表现线的形态（图2-2-23～图2-2-43）。

(2) 根据命题，准确表现出线的不同性格（图2-2-44～图2-2-62）。

作业数量：6张

作业尺寸：80mm×80mm/张

建议课时：4课时

作业提示：根据命题表现线条时，首先应当分析命题，用心体会命题的情感印象，再选择合适的工具加以表现，同时注意画面的节奏感与秩序感符合美的形式法则。

线的练习应当注重表达不同的情感，或灵活飘逸、或秩序井然、或精致坚韧、或厚重沉稳。

图2-2-25 创造工具表现线的形态3

图2-2-23 创造工具表现线的形态1

图2-2-26 创造工具表现线的形态4

图2-2-24 创造工具表现线的形态2

图2-2-27 创造工具表现线的形态5

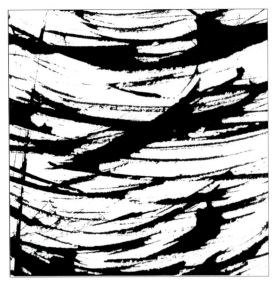

图2-2-28 创造工具表现线的形态6

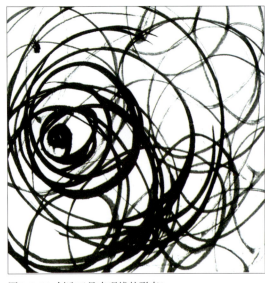

图2-2-31 创造工具表现线的形态9

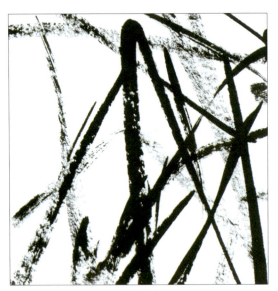

图2-2-29 创造工具表现线的形态7

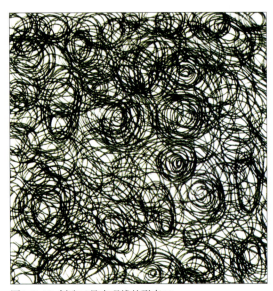

图2-2-32 创造工具表现线的形态10

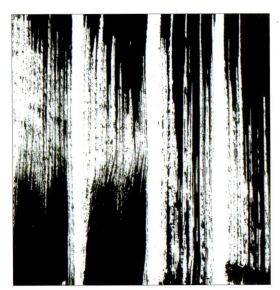

图2-2-30 创造工具表现线的形态8

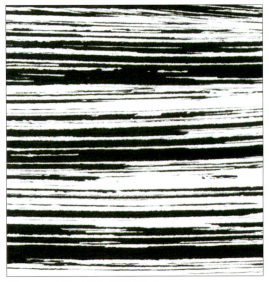

图2-2-33 创造工具表现线的形态11

图2-2-34 创造工具表现线的形态12

图2-2-35 创造工具表现线的形态13

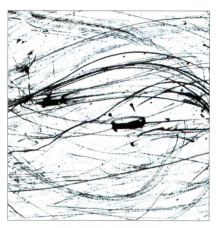
图2-2-36 创造工具表现线的形态14

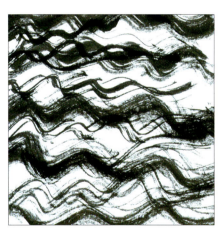
图2-2-37 创造工具表现线的形态15

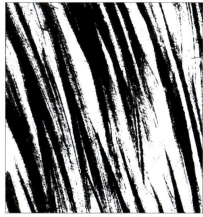
图2-2-38 创造工具表现线的形态16

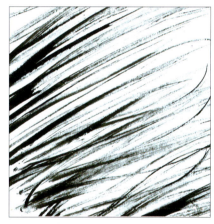
图2-2-39 创造工具表现线的形态17

图2-2-40 创造工具表现线的形态18

图2-2-41 创造工具表现线的形态19

图2-2-42 创造工具表现线的形态20

图2-2-43 创造工具表现线的形态21

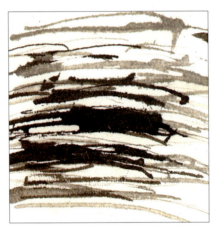
图2-2-44 线命题1

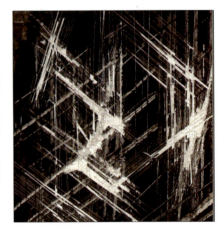
图2-2-45 线命题2

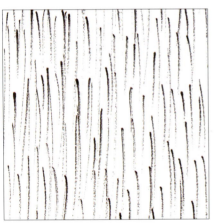
图2-2-46 线命题3

图2-2-47 线命题4

图2-2-48 线命题5

图2-2-49 线命题6

图2-2-50 线命题7

图2-2-51 线命题8

图2-2-52 线命题9

图2-2-55 线命题12

图2-2-53 线命题10

图2-2-56 线命题13

图2-2-54 线命题11

图2-2-57 线命题14

图2-2-58 线命题15

图2-2-59 线命题16

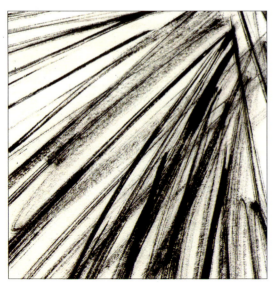

图2-2-60 线命题17

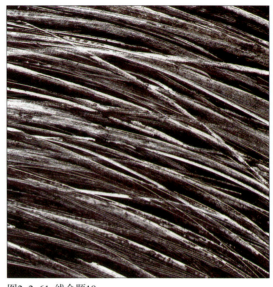

图2-2-61 线命题18

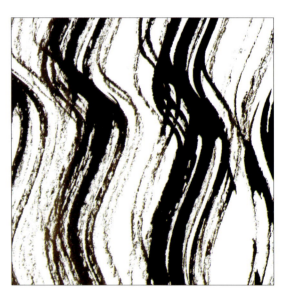

图2-2-62 线命题19

2.2.3 线的构成方式

(1) 面化的线(等距的密集排列)(图2-2-63)。

(2) 疏密变化的线(按不同距离排列,有透视空间的视觉效果)(图2-2-64)。

(3) 粗细变化空间(粗细变化的线,有虚实空间的视觉效果)(图2-2-65)。

(4) 错觉化的线(将原来较为规范的线条排列作一些切换变化,构成错觉化的视觉效果)(图2-2-66)。

(5) 立体化的线(把线按一定规则变化,可以达到立体效果)(图2-2-67)。

(6) 不规则的线(不规则的线条变化,给人不同的视觉感受)(图2-2-68)。

图2-2-63 面画的线

图2-2-64 疏密变化的线

图2-2-65 粗细变化的线

图2-2-66 错觉化的线

图2-2-67 立体化的线

图2-2-68 不规则的线

2.3 形态要素之三——面

2.3.1 面的概念

几何学上把线移动的轨迹称为面，面有长度、宽度，没有厚度。

2.3.2 面的形态

面有规则面和不规则面。规则面是由圆形、方形等几何图形所组成。圆形、方形这两种面的相加和相减，可以构成无数多样的面。不规则的面是由曲线、直线围成的复杂的面。

2.3.3 面的构成方式

面体现了充实、厚重、整体、稳定的视觉效果。

（1）几何形的面。表现出规则、平稳、较为理性的视觉效果（图2-3-1）。

（2）自然形的面。不同外形的物体以面的形式出现后，给人以更为生动、厚实的视觉效果（图2-3-2）。

（3）徒手的面。主观随意性较大，可以充分发挥想象力（图2-3-3）。

（4）有机形的面。得出柔和、自然、抽象的面的形态（图2-3-4）。

（5）偶然形的面。自由、活泼而富有哲理性（图2-3-5）。

（6）人造形的面。具有较为理性的人文特点（图2-3-6）。

课堂练习6：面（空间）

作业要求：

循序渐进设置三个环节：

（1）白面积在黑面积上移动，用取景框构图，裁掉多余部分，将两部分固定（图2-3-7～图2-3-9）。

（2）白面积可以切两刀，黑面积不动，用取景框构图，裁掉多余部分，将两部分固定（图2-3-10～图2-3-12）。

（3）白面积可以任意裁切，黑面积不动，用取景框构图，裁掉多余部分，将两部分固定（图2-3-13～图2-3-15）。

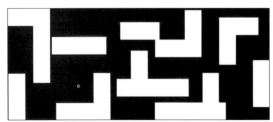

图2-3-1 几何形的面

图2-3-3 徒手的面

图2-3-2 自然形的面

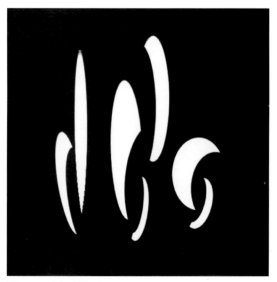

图2-3-4 有机形的面

图2-3-5 偶然形的面

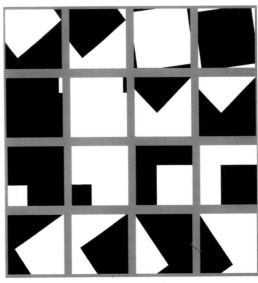

图2-3-8 面不切2

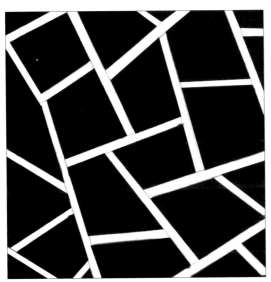

图2-3-6 人造形的面

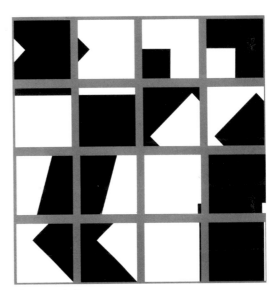

图2-3-9 面不切3

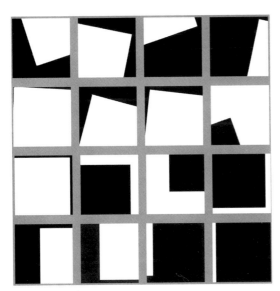

图2-3-7 面不切1

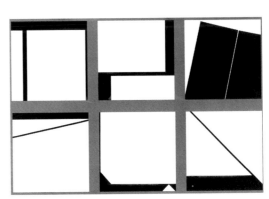

图2-3-10 面切1

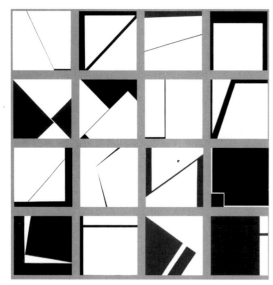

图2-3-11 面切2

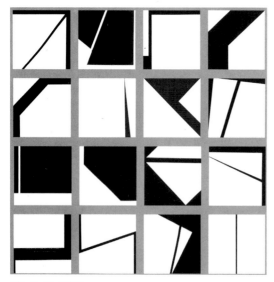

图2-3-12 面切3

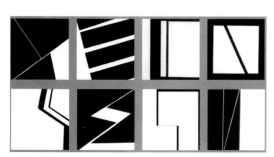

图2-3-13 面任意切1

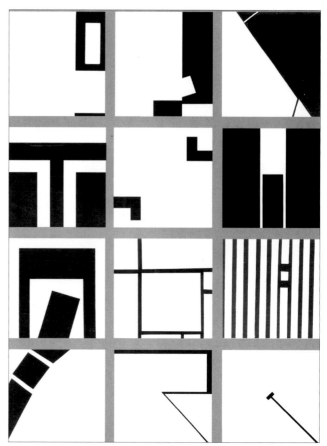

图2-3-14 面任意切2

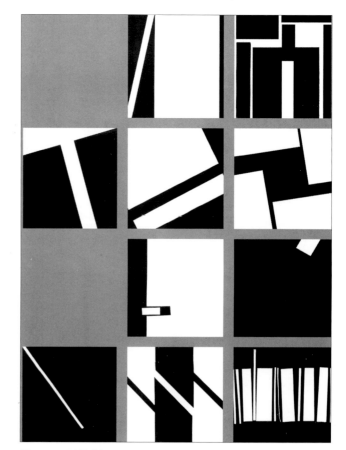

图2-3-15 面任意切3

作业数量：每环节各6张

作业尺寸：80mm×80mm/张

建议课时：12课时

作业提示：这步练习操作虽简单，但需强调手工制作的质量。干净整洁，是训练有素的设计师的基本功。

课堂练习7：点、线、面应用在固定形内

作业要求：用现成的工具或自己创造的工具来表现点、线、面的形态，把点、线、面的工具轨迹应用在产品中。

（1）一次性纸杯（图2-3-16～图2-3-22）

（2）纸扇（图2-3-23～图2-3-31）

作业数量：4个

建议课时：4课时

作业提示：该练习除了创造单纯的点、线形态之外，还需要考虑更多的因素，如规定形"一次性纸杯"、"纸扇"的面积大小、点线面的大小、点线面的面积，以及与特定形之间的图底关系等。

纸扇还需考虑到折起和完全打开的不同状态下的视觉效果，当然，制作难度也随之增加。

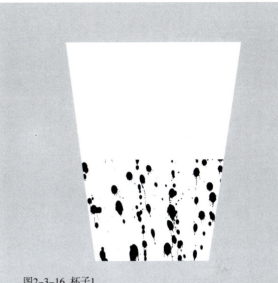

图2-3-16 杯子1

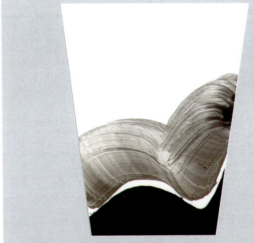

图2-3-17 杯子2

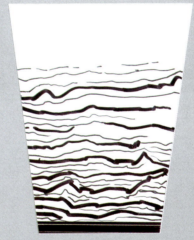

图2-3-18 杯子3

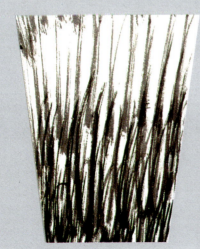

图2-3-19 杯子4

图2-3-20 杯子5

图2-3-21 杯子6

图2-3-22 杯子7

图2-3-23 扇子1

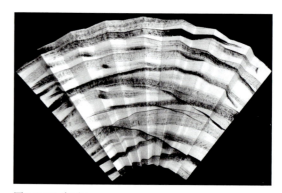

图2-3-24 扇子2

图2-3-25 扇子3

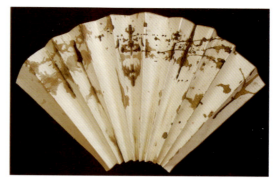

图2-3-26 扇子4

图2-3-27 扇子5

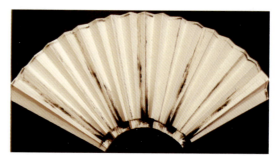

图2-3-28 扇子6

第2章 构成的形态要素 33

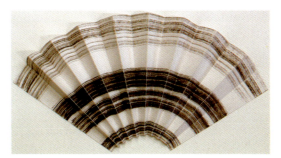

图2-3-29 扇子7

图2-3-30 扇子8

图2-3-31 扇子9

第3章 平面构成的基本形

3.1 基本形

基本形是指构成图形的基本元素单位。一个点、一条线、一块面都可以成为基本形元素。基本形的设计应简练一些，以免由于构成形式本身的丰富多样而使画面过于复杂繁琐。

3.2 形象形态的组合关系

3.2.1 几何单形的相互构成

以圆形、方形、三角形为基本形体，将它们分别以连接、分离、减缺、差叠、重合、重叠、透叠等形式，构成不同形象特点的造型（图3-2-1、图3-2-2）。

3.2.2 分割所构成的形体

训练设计者灵活的造型能力（图3-2-3）。

3.2.3 重合所构成的形体

形体间相互重合、添加，派生出各种形态各异的造型。（图3-2-4）。

3.2.4 自然形单形的构成

把自然物的基本形以真实、自然、概括的形式表现出来，应用到构成设计中去（图3-2-5）。

图3-2-2 几何单形的相互构成

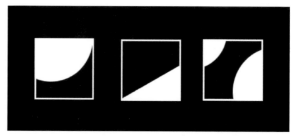

图3-2-3 分割构成的形体

图3-2-4 重合构成的形体

图3-2-1 几何单形的相互构成

图3-2-5 自然形的构成

3.3 形象的正与负

我们通常把平面上的形象称之为"图",图周围的空间我们称之为"底"。"图"与"底"是共存的。在视觉上有凝聚力,有前进性的,容易成为"图"。而起陪衬作用,具有后退感的,依赖图而存在的则成为"底"。但"图"与"底"的关系是辩证的,两者常常可以互换。充分利用"图"与"底"的变化关系,在设计中可以获得完美有趣的视觉效果(图3-3-1~图3-3-3)。

课堂练习8:图底练习

作业要求:用CORELDRAW勾图形一个,用这个图形进行图底变化

作业数量:16张

作业尺寸:40mm×40mm/张

建议课时:4课时 (图3-3-4~图3-3-8)

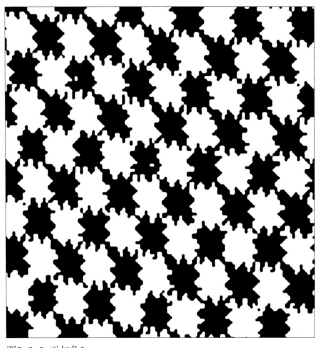

图3-3-3 正与负3

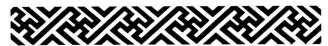

图3-3-1 正与负1

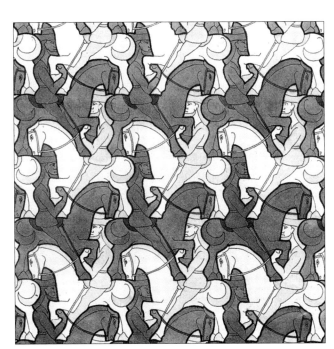

图3-3-2 正与负2 埃舍尔

图3-3-4 图底练习1

图3-3-5 图底练习2

图3-3-7 图底练习4

图3-3-6 图底练习3

图3-3-8 图底练习5

3.4 形象的群化

群化是基本形重复构成的一种特殊形式，它不像一般重复构成那样四面连续发展，而是具有独立存在的意义。群化构成设计精练、有力，具有符号性强的特点，通常是用来设计标示、标志、符号的一种手段。

3.4.1 群化构成的基本要领

（1）群化构成要求简练、醒目，设计时基本形数量不宜太多、太复杂。基本形的群化构成要紧凑、严密，相互之间可以交错、重叠、透叠，避免杂、乱、散；

（2）群化图形的构图要完整、美观，注意整体和外观美；

（3）注重构图中的平衡和稳定；

（4）基本形要简练、概括，避免嫌隙和琐碎。

3.4.2 群化构成的基本构成形式（图3-4-1）

（1）基本形的对称或旋转放射式排列；

（2）多方向的自由排列；

（3）基本形的平行对称排列；

（4）基本形的线性组合。

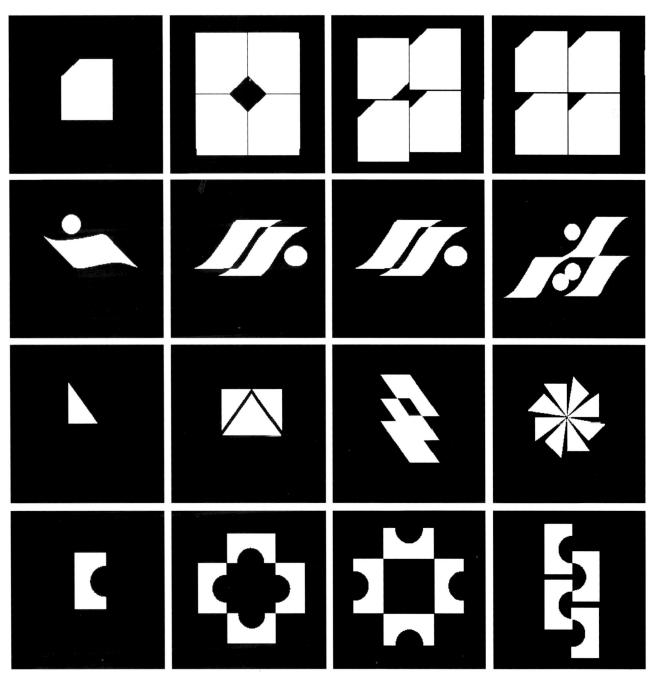

图3-4-1 群化构成

第4章 平面构成的骨骼关系

4.1 骨骼的概念

骨骼就是按照一定的规律将基本形组合起来的编排方式。基本形丰富设计形象,骨骼管辖基本形的编排方式。骨骼与基本形犹如骨和肉的关系,相互依存。

课堂练习9:点的骨骼

作业要求:以点的形态为基本单元组织骨骼

作业数量:6张

作业尺寸:80mm×80mm/张

建议课时:2课时(图4-1-1~图4-1-16)

课堂练习10:线的骨骼

作业要求:以线的形态为基本单元组织骨骼

作业数量:6张

作业尺寸:80mm×80mm/张

建议课时:2课时

作业提示:练习9、10要求基本形简单明确,骨骼变化也以规律性的"重复"为主,体会元素大小改变、元素排列间距改变,给画面带来的变化(图4-1-17~图4-1-23)。

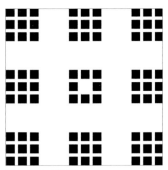
图4-1-1 点骨骼1

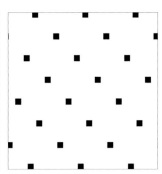
图4-1-2 点骨骼2

图4-1-3 点骨骼3

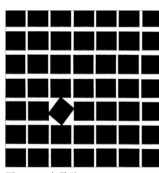
图4-1-4 点骨骼4

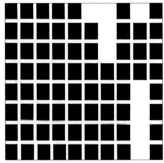
图4-1-5 点骨骼5

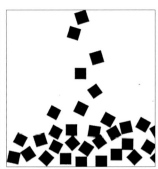
图4-1-6 点骨骼6

图4-1-7 点骨骼7

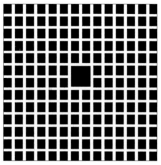
图4-1-8 点骨骼8

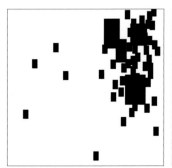
图4-1-9 点骨骼9

图4-1-10 点骨骼10

图4-1-11 点骨骼11

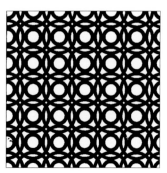
图4-1-12 点骨骼12

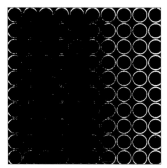
图4-1-13 点骨骼13

图4-1-14 点骨骼14
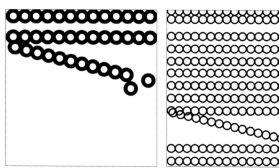
图4-1-15 点骨骼15
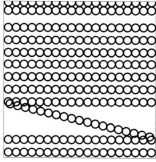
图4-1-16 点骨骼16

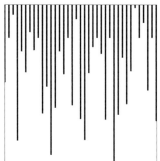
图4-1-17 点骨骼17
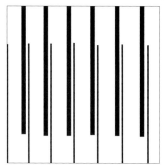
图4-1-18 点骨骼18

图4-1-19 线骨骼1

图4-1-20 线骨骼2

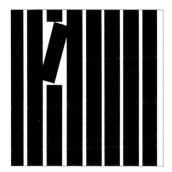
图4-1-21 线骨骼3
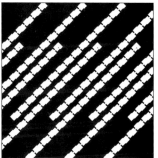
图4-1-22 线骨骼4
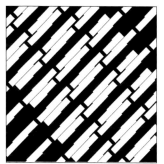
图4-1-23 线骨骼5

4.2 骨骼的作用

骨骼在构成设计中的作用有两个：一是固定基本形的位置；二是骨骼线将设计的画面划分成大小形状相同或不同的空间，这个空间称为骨骼单位。骨骼有有作用和无作用、有规律和无规律之分（图4-2-1、图4-2-2）。

4.2.1 有作用的骨骼

骨骼现将画面划分成许多骨骼单位，每个骨骼单位就是基本形的存在空间。基本形在骨骼单位的空间内，可以自由变化位置或方向，也可以变化形状、大小和数量。当基本形大于骨骼单位时，逾越的部分将被切除，使基本形发生变化。有作用的骨骼线其本身可自成形，而不一定要纳入基本形才可以构成设计，也可以是骨骼线与基本形同时存在成为设计中的形象（图4-2-3）。

4.2.2 无作用的骨骼

骨骼线在画面上不可见，只起着固定基本形的作用。当基本形大于骨骼单位时，形与形相遇，可产生多种组合关系（图4-2-4）。

4.2.3 有规律的骨骼

重复、渐变、发射、特异（突破）等，具有很强的规律性（图4-2-5、图4-2-6）。

4.2.4 无规律的骨骼

没有规律性，可以自由变化的骨骼，如韵律、节奏、对比、密集等（图4-2-7、图4-2-8）。

课堂练习11：自由的骨骼

作业要求：基本形自定义，运用多种骨骼变化组织画面

作业数量：12张

作业尺寸：80mm×80mm/张

建议课时：4课时（图4-2-9～图4-2-31）

课堂练习12：图形的骨骼

作业要求：选一字母为基本构成元素，做一组骨骼

作业数量：6张

作业尺寸：80mm×80mm/张

建议课时：4课时

作业提示：该阶段练习涉及第5章的理论，在练习过程中可以慢慢渗透。练习11和练习12在教学目的上是一样的，教师可按时间安排其一（图4-2-32～图4-2-41）。

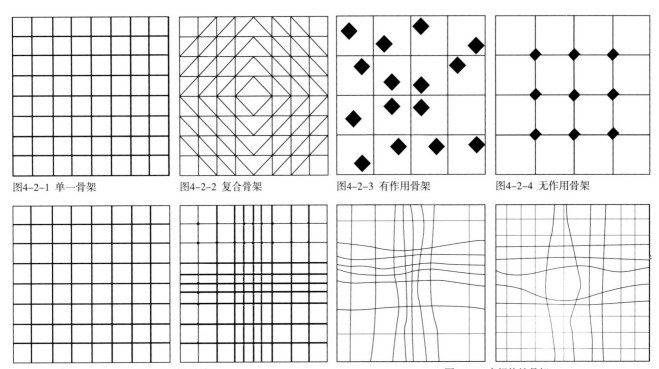

图4-2-1 单一骨架　　图4-2-2 复合骨架　　图4-2-3 有作用骨架　　图4-2-4 无作用骨架

图4-2-5 规律性骨架　　图4-2-6 半规律性骨架

（a）　　　　　　　（b）

图4-2-7 无规律性骨架 1
（a）动势；（b）对比

（a）　　　　　　　（b）

图4-2-8 无规律性骨架 2
（a）密集；（b）韵律

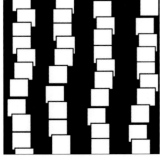　　　

图4-2-9 自由骨骼1　　图4-2-10 自由骨骼2　　图4-2-11 自由骨骼3　　图4-2-12 自由骨骼4

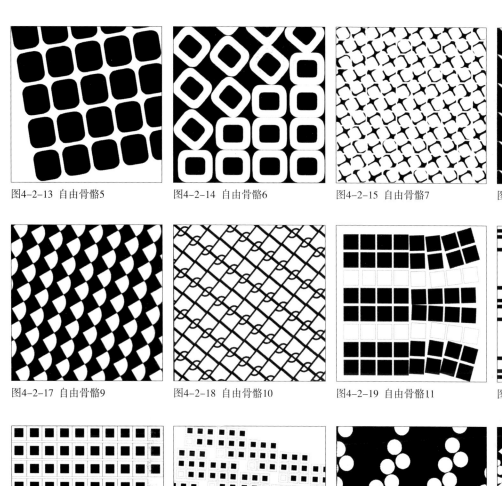

图4-2-13 自由骨骼5　　　图4-2-14 自由骨骼6　　　图4-2-15 自由骨骼7　　　图4-2-16 自由骨骼8

图4-2-17 自由骨骼9　　　图4-2-18 自由骨骼10　　　图4-2-19 自由骨骼11　　　图4-2-20 自由骨骼12

图4-2-21 自由骨骼13　　　图4-2-22 自由骨骼14　　　图4-2-23 自由骨骼15　　　图4-2-24 自由骨骼16

图4-2-25 自由骨骼17　　　图4-2-26 自由骨骼18　　　图4-2-27 自由骨骼19　　　图4-2-28 自由骨骼20

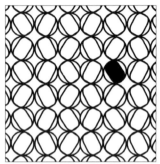
图4-2-29 自由骨骼21

图4-2-30 自由骨骼22

图4-2-31 自由骨骼23

图4-2-32 图形骨骼1

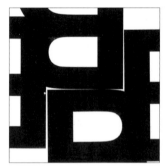
图4-2-33 图形骨骼2

图4-2-34 图形骨骼3

图4-2-35 图形骨骼4

图4-2-36 图形骨骼5

图4-2-37 图形骨骼6

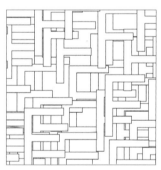
图4-2-38 图形骨骼7

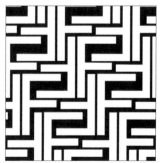
图4-2-39 图形骨骼8

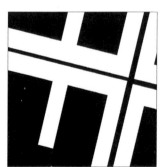
图4-2-40 图形骨骼9

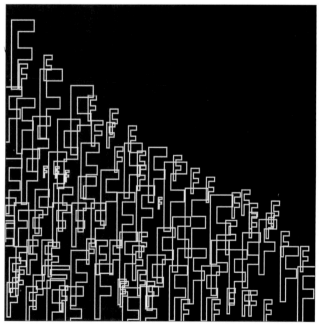
图4-2-41 图形骨骼10

第5章 平面构成的基本形式

平面构成的基本格式大体分为:90°排列格式、45°排列格式、弧线排列格式、折线排列格式等。下面介绍一些平面构成的基本形式(图5-1-1)。

5.1 重复构成

平面构成中的重复概念是指同一形态连续、有规律地反复出现,它在运用时应保持形状、色彩、肌理的相同。重复的视觉效果是使形象秩序化、整齐化和谐富于节奏感。

重复这种构成形式在设计应用中极其广泛,给人以壮观、整齐的美感。如建筑中整齐排列的窗户、阳台,地面的瓷砖,纺织面料等。以一个基本单形为主体在基本格式内重复排列,排列时可作方向、位置变化,具有很强的形式美感。

简单重复构成:一个形体反复排列(图5-1-2~图5-1-11)。

(图5-1-12,图5-1-13为一组~图5-1-15)单一形体的重复构成需要注意形体本身的大小,以及相互之间的距离和数量,使重复构成规律下产生丰富的变化。

多元重复构成:两个或两个以上的形体形成一组反复排列(图5-1-16~图5-1-20)。

图5-1-1 基本格式

图5-1-2 简单重复1

图5-1-4 简单重复3

图5-1-3 简单重复2

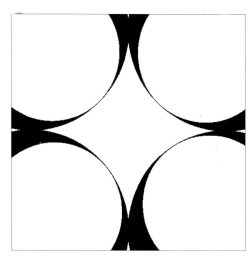

图5-1-5 简单重复4

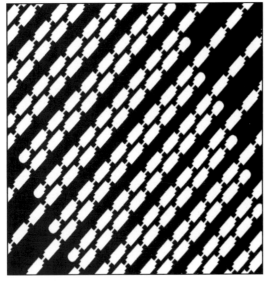

图5-1-6 简单重复5

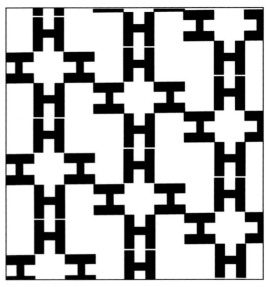

图5-1-9 简单重复8

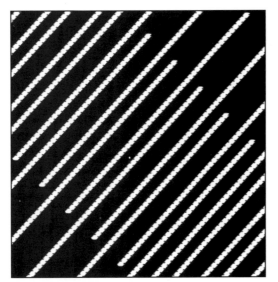

图5-1-7 简单重复6

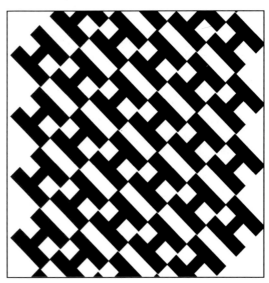

图5-1-10 简单重复9

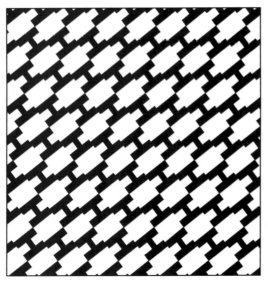

图5-1-8 简单重复7

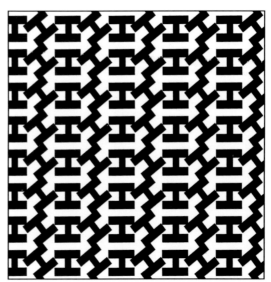

图5-1-11 简单重复10

图5-1-12 简单重复11

图5-1-13 简单重复12

图5-1-14 简单重复13

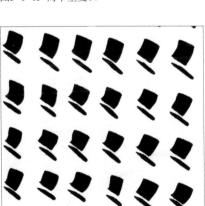
图5-1-15 简单重复14

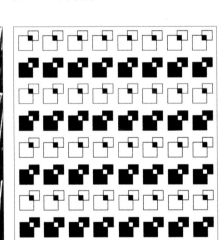
图5-1-16 多元重复1

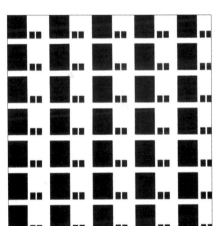
图5-1-17 多元重复2

图5-1-18 多元重复3

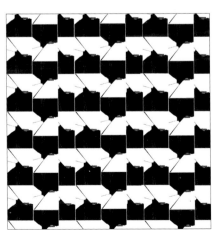
图5-1-19 多元重复4

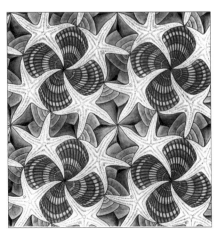
图5-1-20 多元重复5 埃舍尔

5.2 近似构成

近似指形体间少量的差异与微小的变化,是通过比较形与形之间微弱的变化来达到看似一致的效果。平面构成的近似概念首先指的是造型方面,明暗、虚实、色彩也同样可以制造近似的效果。

有相似之处,形体之间的构成,寓"变化"于"统一"之中是近似构成的特征,在设计中,一般采用基本形体之间的相加或相减来求得近似的基本形。这种结合具有一种节奏感的内在律动(图5-2-1~图5-2-9)。

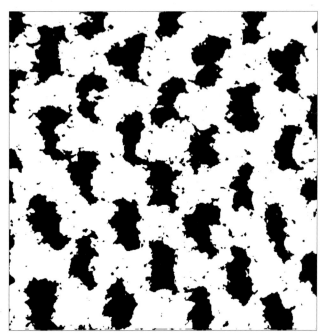

图5-2-1 近似1

图5-2-3 近似3

图5-2-2 近似2

图5-2-4 近似4

图5-2-5 近似5

图5-2-7 近似7

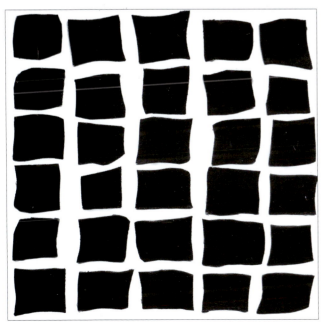
图5-2-6 近似6

图5-2-8 近似8

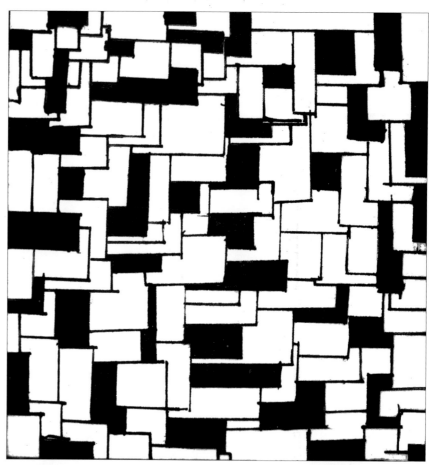

图5-2-9 近似9

5.3 渐变构成

渐变是骨骼或基本形循序渐进的变化过程中，呈现出阶段性秩序的构成形式，反映的是运动变化的规律。渐变是一种符合发展规律的自然现象，例如自然界中近大远小的透视现象等。

渐变的构成形式是多方面的，主要有：

（1）基本形的渐变：把基本形体按形状、大小、方向、位置、疏密、虚实、色彩等关系进行渐次变化排列的构成形式叫基本形渐变（图5-3-1～图5-3-10）。

（2）骨骼的渐变：即骨骼线的位置依照数列关系逐渐地、有规律地循序变动。往往产生令人眩目的效果（图5-3-11、图5-3-12）。

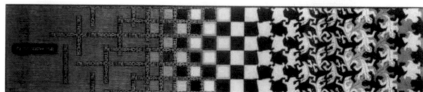

图5-3-1 渐变1 埃舍尔

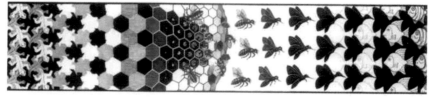

图5-3-2 渐变2 埃舍尔

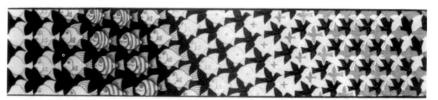

图5-3-3 渐变3 埃舍尔

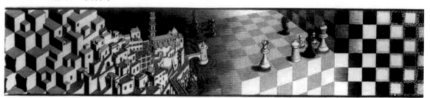

图5-3-4 渐变4 埃舍尔

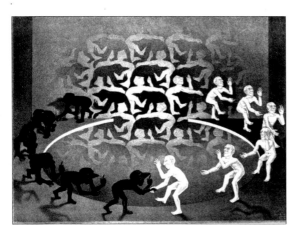

图5-3-5 渐变5 埃舍尔

图5-3-8 形状渐变

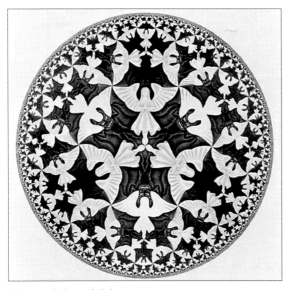

图5-3-6 渐变6 埃舍尔

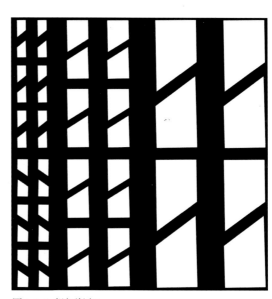

图5-3-9 粗细渐变1

图5-3-7 大小渐变

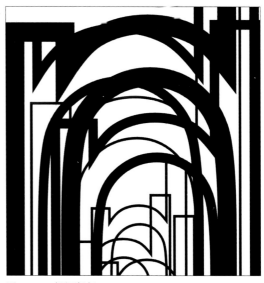

图5-3-10 粗细渐变2

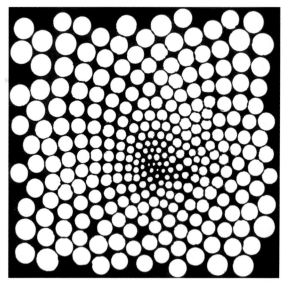

图5-3-11 骨骼的渐变1

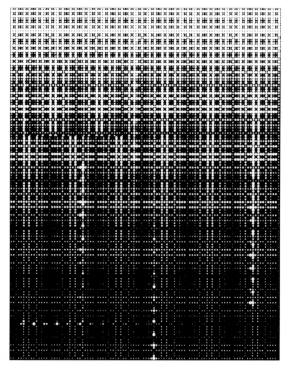

图5-3-12 骨骼的渐变2

5.4 发射构成

发射是一种特殊的重复或渐变，骨骼和基本形要作有序的变化，其特征有二：（1）发射必须有明确的中心，并向四周扩散或向中心聚集；（2）发射有一种空间感或光学的动感。以一点或多点为中心，呈向周围发射、扩散等视觉效果，具有较强的动感及节奏感。

发射的骨骼构成因素有二：（1）发射点，发射点可以是一个也可以是多个，发射点在画面内、外均可；（2）发射线，它有方向，可以是离心、向心、同心，可以是直线、曲线、折线（图5-4-1）。

发射的形式有离心式、向心式、同心式、多心式。在实际设计中，离心式、向心式、同心式、多心式可以组合起来一齐用，以取得丰富多变的视觉效果。

（1）一点式发射构成形态（图5-4-2～图5-4-4）。

（2）旋转式发射构成形态（图5-4-5～图5-4-8）。

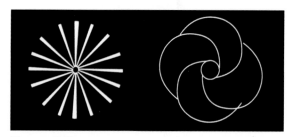

图5-4-1 发射1

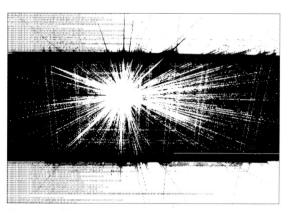

图5-4-2 发射2

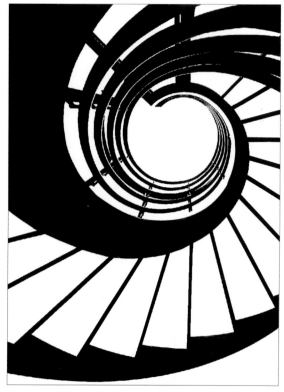

图5-4-3 发射3

图5-4-4 发射4

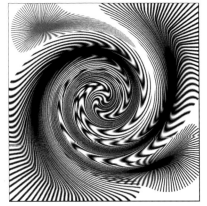

图5-4-5 发射5

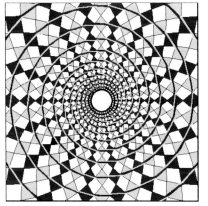

图5-4-6 发射6

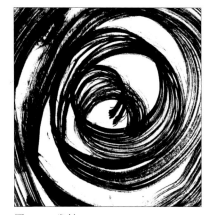

图5-4-7 发射7

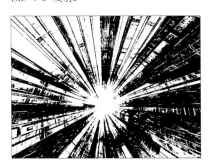

图5-4-8 发射8

5.5 空间构成

利用透视学中的视点、灭点、视平线等原理所求得的平面上的空间形态称为空间构成。平面构成中的空间形式,就人的视觉感觉而言,它具有平面性、幻觉性、矛盾性。二维平面构成中的三维空间是一种假象、错觉,其本质还是平面的。

空间构成的形式有：

（1）平面空间：即二维空间，由长、宽两种元素构成的空间形态。

（2）幻觉空间：即由长、宽、高三种元素构成的空间形态（图5-5-1～图5-5-6）。

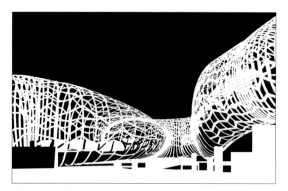

图5-5-1 幻觉空间1

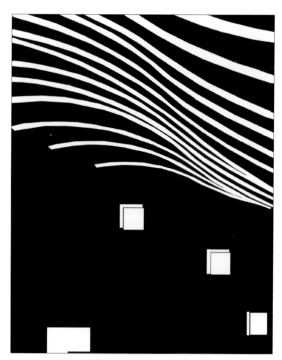

图5-5-2 幻觉空间2

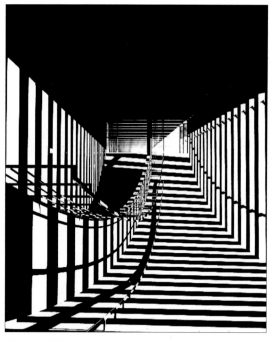

图5-5-3 幻觉空间3

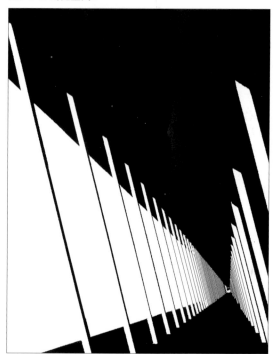

图5-5-4 幻觉空间4

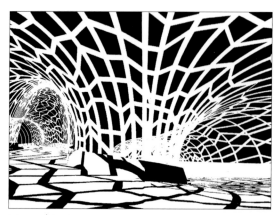

图5-5-5 幻觉空间5

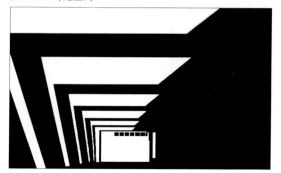

图5-5-6 幻觉空间6

（3）矛盾空间（错觉空间构成）：以变动立体空间形的视点、灭点而构成的不合理空间。即在真实空间不能产生或不可能存在，但在假设中存在的空间。"反转空间"是矛盾空间的重要表现形式之一。矛盾空间是人为在平面作品中制造出来的错视，图底反转矛盾延伸。空间的视点是矛盾的、多变的，可以从多个视角进行观看，但结合起来却无法成立，互相矛盾，使人产生不合理的视觉效果（图5-5-7～图5-5-10）。

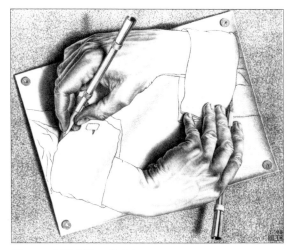

图5-5-9 矛盾空间3　埃舍尔

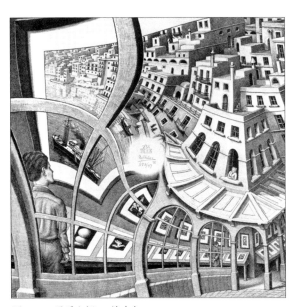

图5-5-7 矛盾空间1　埃舍尔

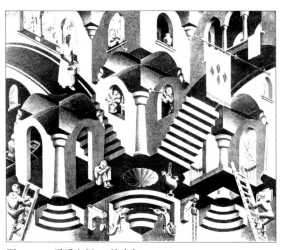

图5-5-10 矛盾空间4　埃舍尔

5.6 特异构成形式

在一种较为有规律的形态中进行小部分的变异，以突破某种较为规范的单调的构成形式即为特异。它表达的是"万绿丛中一点红"的意境。特异构成的因素有形状、大小、位置、方向及色彩等，局部变化的比例不能过大，否则会影响整体与局部变化的对比效果。局部变化的比例太小，则会被整体规律淹没（图5-6-1）。

5.6.1 特异基本形

在重复、渐变形式的基础上进行变异，大部分基本形都保持一定的规律，小部分违反了规律或秩序，这一小部分就是特异基本形，它能成为视觉中心。

（1）编排特异：特异部分的基本形违反整体编排规律，造成一种新规律，这就是规律的转移。它可以是

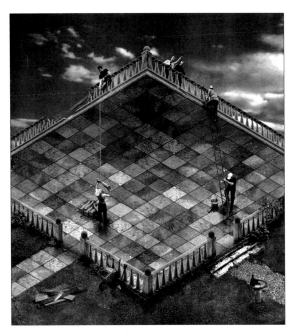

图5-5-8 矛盾空间2　埃舍尔

形的方向、位置或位缺的变化。转移规律的部分一定要少于原来整体规律的部分，并且彼此之间要有联系（图5-6-2～图5-6-4）。

（2）形状特异：特异部分的基本形的形态特征发生变异就是形状特异。特异部分以少为宜（图5-6-5、图5-6-6）。

（3）色彩特异：在基本形排列的大小、形状、位置都一样的基础上，以色彩进行变化来形成色彩突变的视觉效果（图5-6-7～图5-6-9）。

5.6.2 特异骨骼

在规律性骨骼中，部分骨骼单位在形状、大小、方向、位置等方面发生变异，这就是特异骨骼。

（1）规律转移：规律性的骨骼一小部分发生变化，形成一种新规律，并且与原有规律彼此之间保持有机联系。这部分就是规律的转移（图5-6-10）。

（2）规律突破：骨骼中变异部分没有产生新规律，而是原整体规律在某一部分受到破坏和干扰，这个破坏、干

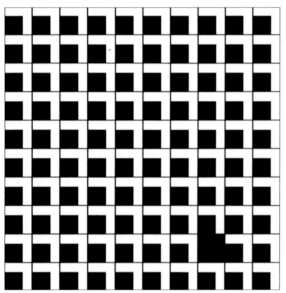

图5-6-1 构成

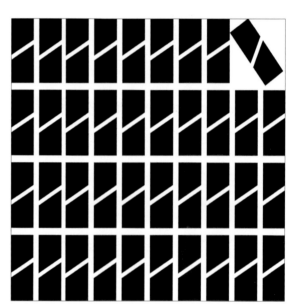

图5-6-2 编排特异1

图5-6-3 编排特异2

图5-6-4 编排特异3

第5章 平面构成的基本形式

图5-6-5 形状特异1

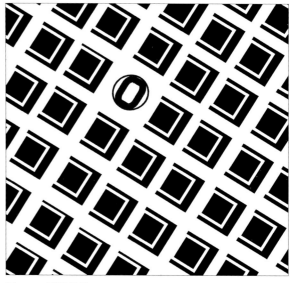

图5-6-6 形状特异2

图5-6-7 色彩特异1

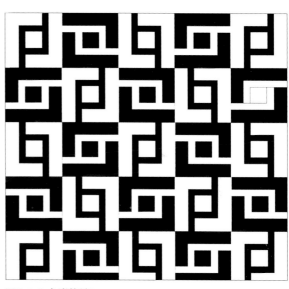

图5-6-8 色彩特异2

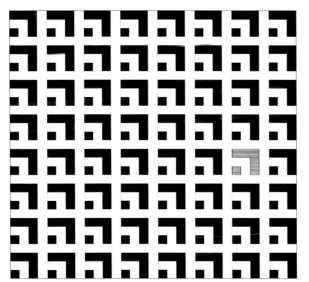

图5-6-9 色彩特异3

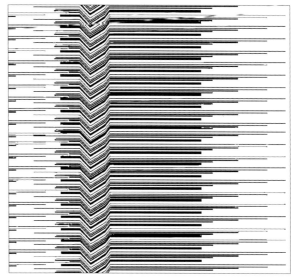

图5-6-10 规律转移

扰的部分就是规律突破。规律突破也是以少为好。

（3）形象特异：指具象形象的变异。是对自然形象进行整理和概括，夸张其典型性格，提高装饰效果。另外还可以根据画面的视觉效果将形象的部分进行切割、重新拼贴，还可以采用压缩、拉长、扭曲形象或局部夸张等手段来设计画面，效果常常出人意料。

5.7 密集构成

数量众多的基本形在某些地方密集起来，而在其他地方稀疏，聚、散、虚、实之间常带有渐移的现象就是密集。城市是密集的最典型的实例，市中心人口、建筑密集，离市中心越远则越稀疏。

密集的基本形要小，数量要多才有效果。如果基本形大小差别太大就成对比了。

密集的形式主要有点的密集、线的密集和面的密集三类。

5.7.1 点的密集

点的密集是指画面中小而多的形象趋于一点的集合。自然界中的任何形态，只要缩小到一定程度，都能够产生不同形态的点。在这里，"点"只是一种概念。具象或抽象的细小形象，均可以称之为点。可以是"一点密集"，也可以是"多点密集"（图5-7-1～图5-7-5）。

5.7.2 线的密集

线的密集是指画面中小而多的形象按照"线"的方式构成。不一定是几何"线"的概念。这种"线"的形状并没有严格的限制，可以是具象或抽象的，长、短、粗、细、曲、直均可（图5-7-6～图5-7-12）。

图5-7-2 点的密集2

图5-7-3 点的密集3

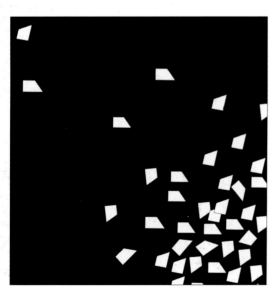

图5-7-1 点的密集1

图5-7-4 点的密集4

第5章 平面构成的基本形式　57

图5-7-5 点的密集5

图5-7-8 线的密集2

图5-7-6 点的密集6

图5-7-9 线的密集3

图5-7-7 线的密集1

图5-7-10 线的密集4

图5-7-11 线的密集5

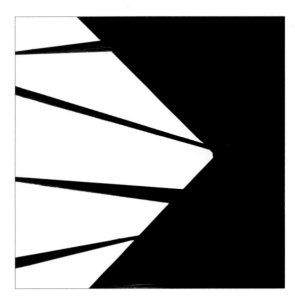

图5-7-13 面的密集1

图5-7-12 线的密集6

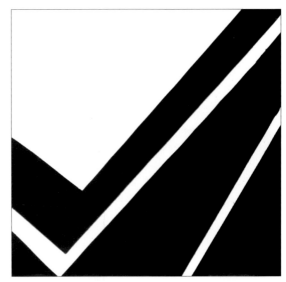

图5-7-14 面的密集2

5.7.3 面的密集

面的密集较点与线的密集更具明确的造型性，这种造型性主要是由画面内各元素自身的形体性质所决定的。人们能够识别的形体，一般说应具备一定的面积和规划的边缘，因此，面的密集是最能体现形体特征的一种构成形式。由于面本身的形象特点较丰富，因此选择恰当的基本形对于面的密集尤为重要。另外，如表现不同肌理的构成时所采用面的密集，也可以达到较为丰富、有趣的效果（图5-7-13～图5-7-15）。

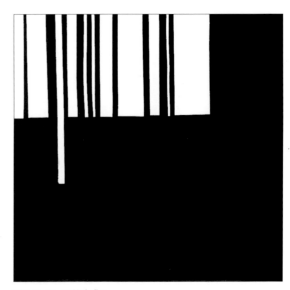

图5-7-15 面的密集3

5.8 对称与平衡构成

人的身体，便是一个对称的构成，至于多数的动物、天然矿物结晶、星球等，甚至其构成要素的分子、原子本身，也都具有对称结构，这样的例子在自然界中不胜枚举。自然界充斥着对称之形，至于人造物中，以对称为主体的东西也不计其数，不论是家具、餐具、文具，还是电器用品、交通工具等大多如此，大部分都具有对称之形。

在艺术表现方面，对称形适用于表现明快统一的感觉，或井然有序、或明确坚实，乃至严肃神秘的两面。

对称是均衡的基本形式，就像天平持平时，支点在中间的左右两边形态，它们的视觉分量相等。对称是在传统设计中被大量采用的方法，左右对称的图形虽缺乏动感和立体感，但是具有安定、庄严、稳定、安静、平和的感觉，并且具有纯平面、简洁、井然、静态的均齐美。基于这些特性，用对称的构成方法表现具有实力、静谧、稳健、庞大的机构形象及政府徽章等设计项目时，有着非常大的优势。

对称这一概念与两形之间的测量有关。

在对称的许多种形式中，"轴对称"和"中心对称"是较为常见的两种形式。而"轴"与"中心"都是形的测量的方式，"轴对称"指以直线划分某图形，其两边的部分完全相同，这根直线被称为对称轴，两边的部分互为对称形态。"中心对称"指某图形通过中心一点任引一条直线，能把此图形分为完全相同的两部分，这个点即为对称点（图5-8-1）。

平衡指画面中所处支点两侧的部分，虽然在大小、明暗、繁简等方面不尽相同，但能够使视觉达到某种平衡，如一棵塔松或杉树，它的树干左右侧的枝条、树叶不是绝对对称，而是交错生长的，但从总体来看，它整体的视觉关系是左右平衡的。它不是真正意义上的对称，而是给人以心理上的"对称"感。平衡比对称更富于变化，在保持平稳与视觉平衡中求得变化的同时，也具有活泼的因素（图5-8-2～图5-8-10）。

平衡的基本形式有三类：

（1）两侧不同体量的形态距离画面的支点远近不同，体量大的距支点近，体量小的距支点远，从而导致了视觉的平衡。

（2）两侧的形态的性质（如金属和木头、男和女、方与圆等）有区别，但如使其体量大体相等、黑白关系一致、类别属性相同，处于对称的位置，也可产生平衡感。

（3）两侧形态的精彩醒目程度处理不同，可以使不同体量却又处于支点两侧相同位置的部分产生平衡感。如大面积的等大文字（基本形相似）与单幅的精彩小图片分据两侧相等的位置，也可以使画面产生平衡感。

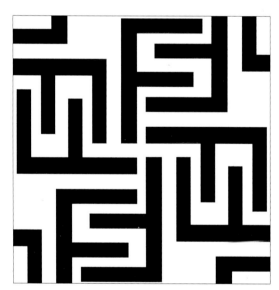

图5-8-2 平衡1

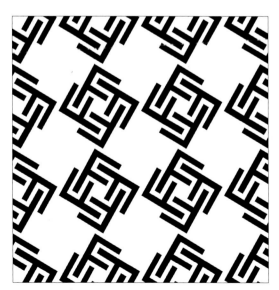

图5-8-1 对称

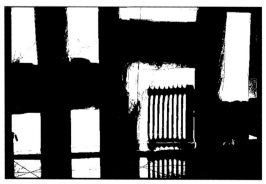

图5-8-3 平衡2

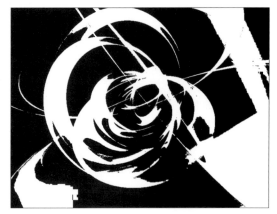

图5-8-4 平衡3

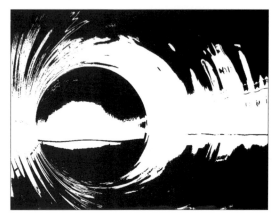

图5-8-5 平衡4

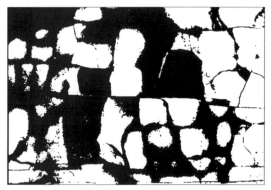

图5-8-6 平衡5

图5-8-7 平衡6

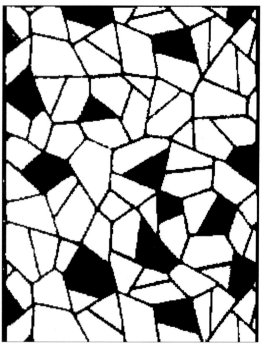

图5-8-8 平衡7

图5-8-9 平衡8

图5-8-10 平衡9

5.9 对比构成

形象与形象之间、形象本身的各部分之间表现出显著差异，就是对比。对比有程度之分。轻微的对比趋向调和，强烈的对比形成视觉的张力，给人一种鲜明强烈、清晰之感。对比可以引向不定感和动感、刺激感。对比存在于造型要素的各个方面，在一幅构成设计中，太多则杂乱，须保持一定的均衡。对比构成不凭借任何形式的骨骼，而是靠视觉给予对比准则。

对比的形式：

（1）形状对比：使用完全不同的形状固然会产生对比，但这种对比可能是为对比而对比，形状种类繁多会使设计缺乏统一感，所以形状的对比，应建立在形象互相关联的基础上。这种关联可以是要素任何方面，如色彩、方向、肌理、线开支等的一致性与相互联系；也可以是内容、功能结构等某一方面的一致性与相互联系（图5-9-1，图5-9-2）。

（2）大小对比：形状的大小相差悬殊则为对比，大小相近或一样时，则产生关联，有统一感。所以在组织对比时，大小两方面应以一方为主，才能保持统一感（图5-9-3，图5-9-4）。

（3）粗细对比：线条的粗与细、肌理的粗糙与精细所产生的对比（图5-9-5）。

（4）位置对比：位置的上下、左右不同而在处理时发生对比，但要注意画面的平衡关系（图5-9-6，图5-9-7）。

（5）方向对比：方向对比的处理，要注意方向变动不宜过多，避免产生凌乱感，要有主导方向或会聚中心（图5-9-8，图5-9-9）。

（6）色彩对比：在这里我们泛指黑、白、灰三种色调的对比，恰当地采用黑、白、灰的对比能使画面产生丰富变化（图5-9-10，图5-9-11）。

（7）空间对比：也应是基本形的正与负、虚与实、黑与白所产生的对比。

图5-9-1 形状对比1

图5-9-2 形状对比2

图5-9-3 大小对比1

图5-9-4 大小对比2

图5-9-5 粗细对比

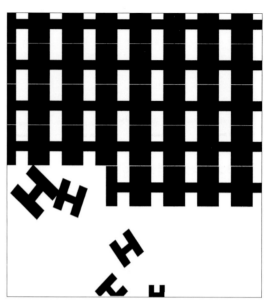

图5-9-8 方向对比1

图5-9-6 位置对比1

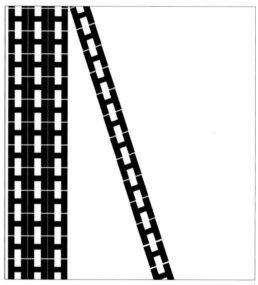

图5-9-9 方向对比2

图5-9-7 位置对比2

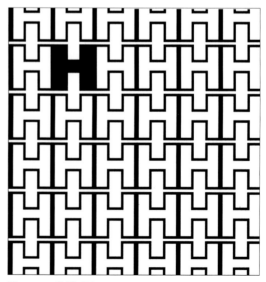

图5-9-10 色彩对比1

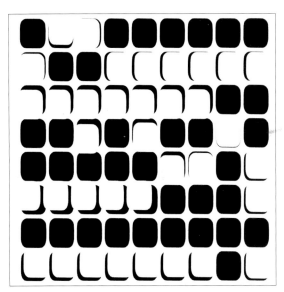

图5-9-11 色彩对比2

5.10 肌理构成

肌理指客观自然物所具有的表面形态，是各种物体的表面性质特征。以肌理为构成的设计，就是肌理构成。

肌理效果的应用在我国历史悠久。新石器时代陶器制作时所用的压印法、汉代的画像砖、宋代的瓷器中利用窑变产生的"冰纹"、中国书法和写意画中的"飞白"，这些例子都说明了人们对于不同肌理形态的认识和利用。因此，肌理构成的课题训练在造型领域有重要的意义。

肌理的形式可分为视觉肌理和触觉肌理。

5.10.1 视觉肌理

通过目视就可以观察到的物体表面特征就叫视觉肌理。肌理的表现手法多种多样，有滴色法、水色法、水墨法、吹色法、蜡色法、撕贴法、压印法、干笔法、木纹法、叶脉法、拓印法、盐与水色法等。比如用钢笔、毛笔、圆珠笔、彩笔、喷笔和电脑、摄影技术处理等，都能形成各自独特的肌理效果。画、喷、擦、染、烤、淋、压、印、熏、浸等手法无所不用其极。材料几乎没有限制，可用木、石、玻璃、布、纸、颜料等。常见的简单手法有以下几种：

（1）电脑处理法：图片输入电脑后，用photoshop软件进行处理，可得到多种肌理效果（图5-10-1～图5-10-4）。

（2）拓印法：在凹凸不平的物体表面着色，将纸覆盖其上，然后均匀挤压，纹样印在纸上，构成肌理效果（图5-10-5～图5-10-8）。

图5-10-1 电脑处理法1

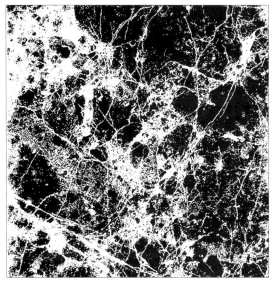

图5-10-2 电脑处理法2

图5-10-3 电脑处理法3

图5-10-4 电脑处理法4

图5-10-5 拓印法1

图5-10-8 拓印法4

图5-10-6 拓印法2

（3）自流法：将油漆或油画颜料滴入水中，以纸吸入；也可以将颜料滴在光滑的纸上，使颜料自由流淌或用气吹，形成自然的纹理（图5-10-9～图5-10-11）。

（4）熏炙法：用火焰熏炙，使纸的表面产生一种自然纹理（图5-10-12～图5-10-14）。

（5）绘写法：用笔绘写，直接造就肌理效果。肌理元素的形象越小，其肌理效果就越好（图5-10-15～图5-10-20）。

（6）印刷法：用丝网版、石版、铜版、木版等效果综合制作（图5-10-21～图5-10-24）。

（7）粘贴法：将各种纸材和其他平面材料通过分割，组合在一张画面上（图5-10-25、图5-10-26）。

图5-10-7 拓印法3

图5-10-9 自流法1

图5-10-10 自流法2

图5-10-13 熏炙法2

图5-10-11 自流法3

图5-10-14 熏炙法3

图5-10-12 熏炙法1

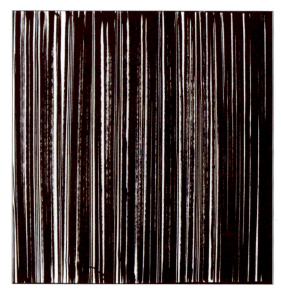
图5-10-15 绘写法1

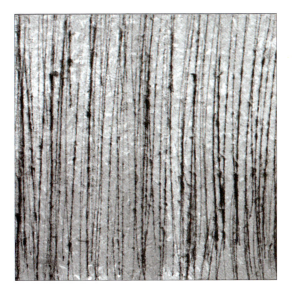

图5-10-16 绘写法2

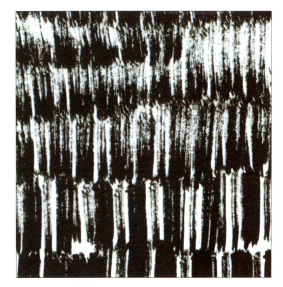

图5-10-19 绘写法5

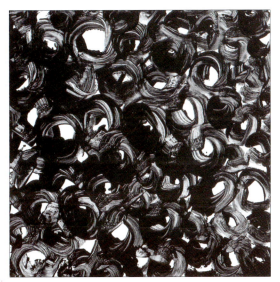

图5-10-17 绘写法3

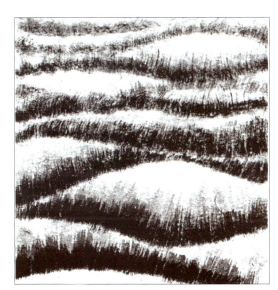

图5-10-20 绘写法6

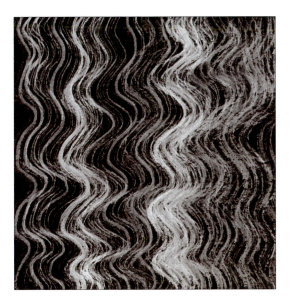

图5-10-18 绘写法4

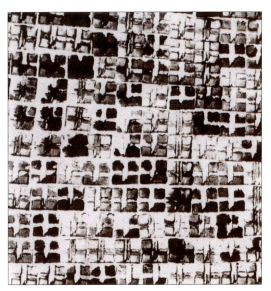

图5-10-21 印刷法1

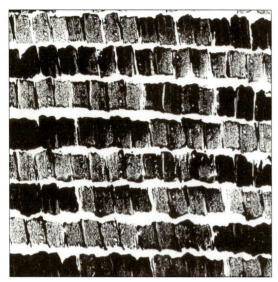

图5-10-22 印刷法2

图5-10-25 粘贴法1

图5-10-23 印刷法3

图5-10-26 粘贴法2

（8）擦印法：在纸上用色料（如铅笔、炭精笔）来摩擦，将纸下的凹凸或质感擦出图形（图5-10-27～图5-10-32）。

（9）压印法：在玻璃或光滑的纸上放置色料，然后加上强压，色料便会沿着强压的方向而往四周挤出来。或者选择具有特殊肌理的材质进行压印，会在纸上形成偶然形态和特殊的肌理效果（图5-10-33～图5-10-38）。

（10）复印法：利用图片在复印机上复印，经过调节黑白度，使其丧失部分信息，形成新的肌理（图5-10-39～图5-10-42）。

5.10.2 触觉肌理

用手触摸有凹凸起伏感的肌理为触觉肌理。触觉肌理有两类：

（1）自然的肌理：自然的肌理就是自然形成的现实纹理，如没有加工的石、木等的肌理。

图5-10-24 印刷法4

第5章 平面构成的基本形式 69

图5-10-27 擦印法1

图5-10-30 擦印法4

图5-10-28 擦印法2

图5-10-31 擦印法5

图5-10-29 擦印法3

图5-10-32 擦印法6

图5-10-33 压印法1

第5章 平面构成的基本形式 71

图5-10-34 压印法2

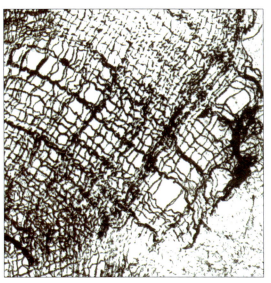

图5-10-35 压印法3

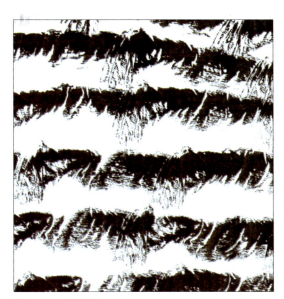

图5-10-36 压印法4

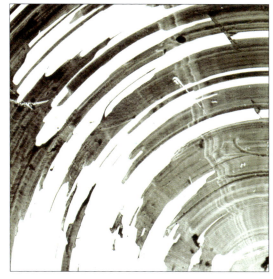

图5-10-37 压印法5

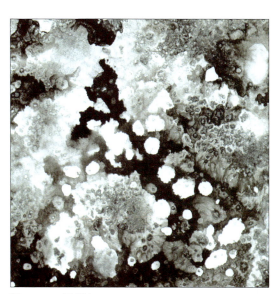

图5-10-38 压印法6

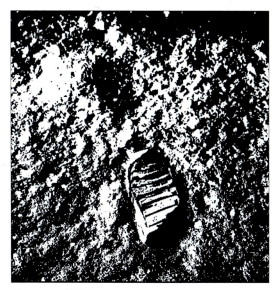

图5-10-39 复印法1

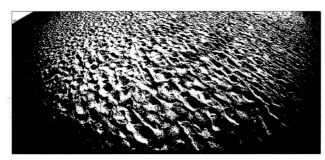

图5-10-40 复印法2

图5-10-41 复印法3

（2）创造的肌理：创造的肌理就是由人工造就的现实纹理，即原有材料的表面经过加工改造，与原来触觉不一样的一种肌理形式。通过雕、刻、撕、压、揉、烤、烙、堆叠等工艺，再进行排列组合而形成（图5-10-43～图5-10-51）。

肌理在产品设计、平面设计、织物设计、建筑设计、环境艺术设计中，是不可缺少的因素。肌理应用恰当，可以使设计锦上添花。肌理的构成形式还可以与重复、渐变、发射、变异、对比等构成形式综合运用。

课堂练习13：点的肌理练习

作业要求：用点的基本形态做肌理练习，方法不限

作业数量：12张

作业尺寸：80mm×80mm/张

建议课时：4课时（图5-10-52～图5-10-54）

课堂练习14：线的肌理练习

作业要求：用线的基本形态做肌理练习，方法不限

作业数量：12张

作业尺寸：80mm×80mm/张

建议课时：4课时（图5-10-55～图5-10-67）

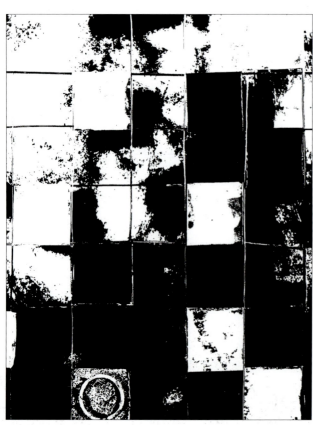

图5-10-42 复印法4

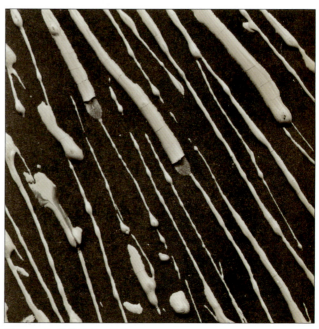

图5-10-43 触觉肌理 堆叠1

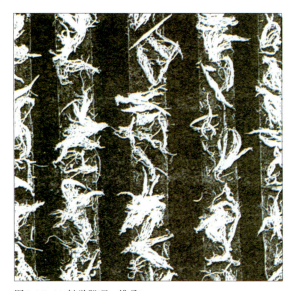

图5-10-44 触觉肌理 堆叠2

图5-10-47 触觉肌理 刮2

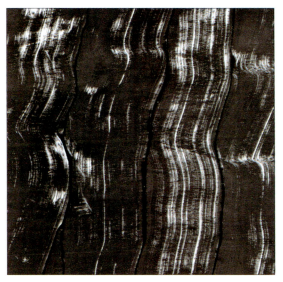

图5-10-45 触觉肌理 堆叠3

图5-10-48 触觉肌理 刮3

图5-10-46 触觉肌理 刮1

图5-10-49 触觉肌理 揉1

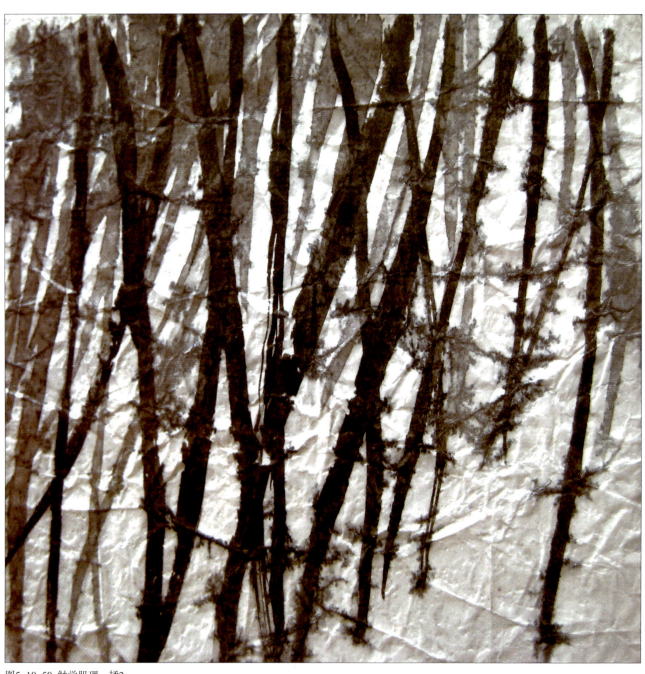

图5-10-50 触觉肌理 揉2

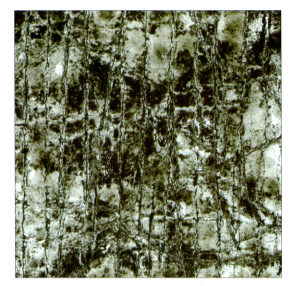

图5-10-51 触觉肌理 揉3

图5-10-54 点肌理3

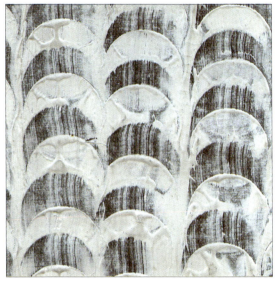

图5-10-52 点肌理1

图5-10-55 线肌理1

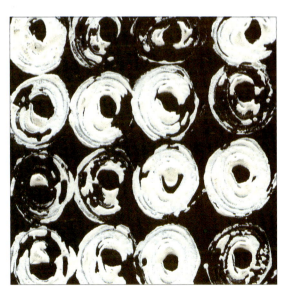

图5-10-53 点肌理2

图5-10-56 线肌理2

图5-10-57 线肌理3

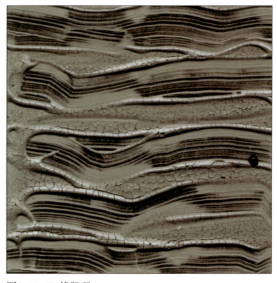

图5-10-60 线肌理6

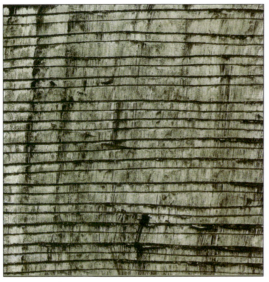

图5-10-58 线肌理4

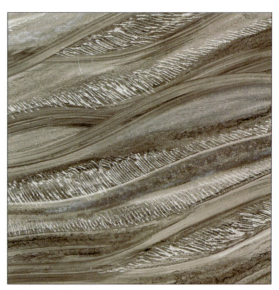

图5-10-61 线肌理7

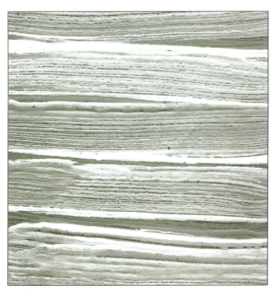

图5-10-59 线肌理5

图5-10-62 线肌理8

图5-10-63 线肌理9

图5-10-66 线肌理12

图5-10-64 线肌理10

图5-10-67 线肌理13

5.11 分割构成形式

按照一定的比例和秩序进行切割或划分的构成形式叫分割。分割是常用的构成方式，如室内空间设计，书籍、海报、网页、报纸、杂志等的平面版式设计中，都是根据分割原则而进行的。希腊哲学家毕达格拉斯为探索艺术中的节奏规律，如设一个线段长度为1，把一个线段分成两部分，即长段为A和短段1-A，使其中一长段部分与全长1的比等于另一短段部分与这一长段部分的比。

即 $(1-A):A=A:1$　$A^2=1-A$　导入 $(A+B)^2=A^2+2AB+B^2$ 公式……得出 $(A+0.5)^2=1.25$　$A=0.618$……即比值为0.618。哲学家柏拉图把这一数比称为"黄金分割"，这一数比关系一直影响到现在。从古希腊的瓶画到巴底依神庙、埃

图5-10-65 线肌理11

及的金字塔以及文艺复兴时期的建筑、绘画，都可以看出比例分割的重要性和唯美性。

分割的形式有等形分割、等量分割、自由分割、比例与数列分割等。

（1）等形分割：要求形状完全一样地重复性分割，有整齐划一之美感，形式较为严谨。

（2）等量分割：只求比例的一致，不需求得形的统一。

（3）自由分割：自由分割是不规则的，给人以自由活泼之感。

（4）比例与数列分割：利用比例与数列的秩序进行分割，给人以秩序、完整、明朗的感受。

1）黄金比例分割：1∶0.618黄金比矩形的画法。以一个正方形的一边为宽，先量取正形一边的二分之一点，画弧交到正方形底边的延长线上，此交点即为黄金比矩形长边的端点。

2）费勃拉齐数列：是数列相邻两项的数字之和，第一项为1，第二项为0加1还是1，第三项为1加1为2，第四项为1加2得3，第五项为2加3得5，以此类推，如：0、1、1、2、3、5、8、13、21、34、55、89这种数列在造型上比较重要，它的美妙就在于邻接两个数字的比近似于黄金比例。

3）等级差数数列：等级差数数列又叫算术级数数列，即数列各项之差相等。如1、2、3、4、5、6、7、8这种数列是每项数均递增相等的数值。

4）等比级数列：等比级数列是用一个基数的次方数递增所得依次排起来形成的数列。如：2、4、8、16、32……3、6、12、24、48、96……3、9、27、81……

比例的运用，在现代生活中更加广泛化，各种材料和用品在尺寸上都符合规格和比例，有统一的计划（图5-11-1～图5-11-11）。

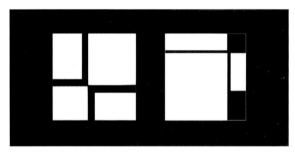

图5-11-1 分割1

图5-11-3 分割3

图5-11-2 分割2

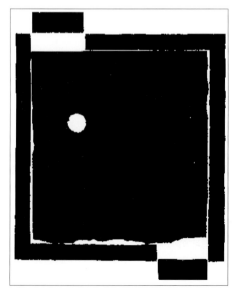

图5-11-4 分割4

第5章 平面构成的基本形式 79

图5-11-5 分割5

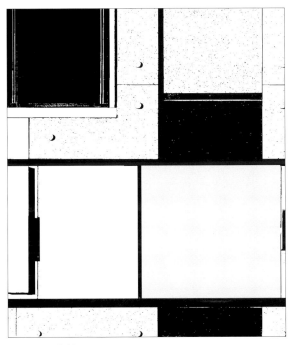

图5-11-6 分割6

图5-11-7 分割7

图5-11-8 分割8

图5-11-9 分割9

图5-11-10 分割10

图5-11-11 分割11

第6章 平面构成的综合训练

过去的许多平面构成教材内容只讲平面构成的基本原理及构成元素的效果,一般并不牵涉专业用法。这也是让初学者产生困惑最多的地方,学生学完了这个课程,并不知道它有何用途,以及以后在哪里用它。本教材的前五章就是只讲平面构成的基本原理及构成元素的效果,第六章讲过渡训练,即平面构成的基本训练完成以后如何向专业设计目标过渡,以及这个过渡是如何进行的。其实,平面构成的基本训练完成以后向专业设计目标过渡的方法有很多,在这里权且举例二三,当抛砖引玉之用。

6.1 版式构图练习

在这里,"版式构图练习"是指让学生用学过的平面构成原理,以单项元素或多项元素对版式图文进行构图初步设计。因为学生此时还没有学过专业设计内容,所以版式构图练习是一种不完整的初步设计练习,旨在联系平面构成课程所学,在此时,达到让学生"学以致用"的目的,也为增加学生的学习兴趣,使学生更加明了设计专业基础课程和专业课程之间的关系。

版式构图练习可以是与平面设计相关的有版式要求的一切内容,如书籍封面、内页图文版式、海报等。为做好图文版式设计,下面介绍几种版式设计的构图方法以便初学者借鉴。

6.1.1 三角构图法

三角构图法是绘画中最基本的构图方法,三角形是图形构成中最稳定的图形,三角构图法就是要使版式的图文排列达到稳定性。稳定的构图布局,有利于图文的阅读和读者的情绪。这种构图法适合图片比较少的图书,如果把图书中链接栏目也算进去的话,3块比较适合。如果只有两块的话应该把标题组合也考虑进去,形成三角构图。三角构图法依据图片的主次、质量和形状设定大小适合比,然后根据图片在版面中的位置设定大小比。总之,一个版面中所有的图片尽量保证轻重的和谐搭配。如果一个版面中图片少于3幅,就可以把链接版块或标题组合看作图片来运用,因为它们在视觉上也是明显突出于文字。如果既没有链接版块也没有标题时,也就不能强求三角构图了,但是,仍然要把握好呼应关系。三角构图是图书版式设计中最基本的方法,也是最实用、最成熟的方法。但强调一点:它的原理是一个,变化却是非常多的,应该举一反三,随机而变。随着日新月异的图书发展和考虑更多读者群体的欣赏需求,单一的三角构图法,显然是不够用的,还要根据图片的多少创造更多方法(图6-1-1,图6-1-2)。

6.1.2 单点构图法

单点构图法,是在一个版面中只有一幅图片,可能又没有其他栏目或标题等时的构图方法。遇到这种情况时,图片的布局看似比较简单,其实不然,越是简单越不一定好处理,此时应考虑多方因素,首先要对图片的形状和大小进行调整,并考虑与文字的穿插互动效果。异形图适合放大,方形图适合缩小,这个适合只是一般要求,不是通论。还要照顾前后版面的图片布局情况。如果有边饰,要考虑与之照应。它的定位可以是居中、居边、偏侧等,没有很多的规律。图片顶角或居中顶边,尤其是图片出血会不舒服。如果仍然还觉单调,可以对精彩图片进行引线细解或变换图注形式,以及倾斜

图6-1-1 三角构图法1　　　　　　　　　　图6-1-2 三角构图法2

图片等手法，以增强灵活感（图6-1-3，图6-1-4）。

图6-1-3 单点构图法1

图6-1-4 单点构图法2

6.1.3 单线构图法

单线构图法，是在一个版面中有两幅图片或两幅以上时的构图方法。遇到这种情况时，除了考虑单点构图法中的一些要求以外，所应用的手法显然多一些。构图布局有对角、对边、顺边、错边、对应、呼应、对称、错落等形式。这些形式可以穿插或交替应用，它有一个明显的特点和规律。把图片看作一个点，不管是两个点还是三个点连在一起时形成一条线，故名单线。左右对称的布局形式一般很少用，因为显得比较呆板，除非是特殊需要（图6-1-5，图6-1-6）

图6-1-5 单线构图1

6.1.4 平行构图法

平行构图，是在一个版面中有四幅以上图片的时候适用。它的特征和规律比较明显，图片布局按照一个明显的平行规律安排。分水平平行和斜线平行两种形式。平行构图法除了为了表现特殊效果和要求以外，一般很少应用。一般在图片都比较小的情况下可以应用，比如目录中。平行构图大多是为了追求一种装饰效果，所以在正文中比较少见。图与图相连的线上可以再有图片。有时候为了整体效果还可以把两个版面连在一起考虑。平行构图中还可能又变化成其他的形状，如菱形、人字形等，由于这种构图在书中很少用到，所以不再作详细的分析（图6-1-7）。

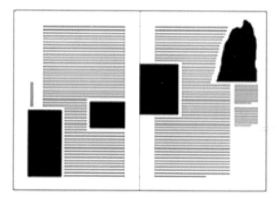

图6-1-6 单线构图2

6.1.5 弧线与涡线构图法

弧线与涡线构图，是在一个版面或两个版面上，同时最少4幅图片以上的情况下适用，它的特点是图片比较多，且分量一般都偏轻。图片排列成一个有规律的弧线形或涡线形，特征明显，强调动感和力量的凝聚，构图视觉比较有弹性。这两种构图法在形状上与三角构图有相似的地方，它是下面要说的曲线构图法的主要组成形式之一

图6-1-7 平行构图

（图6-1-8，图6-1-9）。

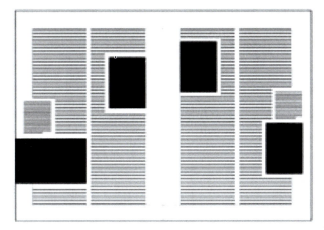

图6-1-8 弧线构图

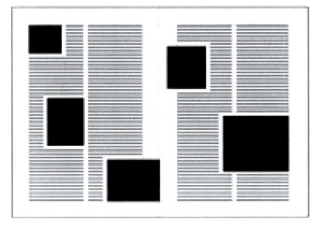

图6-1-9 涡线构图

6.1.6 曲线构图法

曲线构图，主要是针对图书的整体节奏而言的。曲线在这里有波动的感觉，其实它已经包含了以上讲的所有构图法，它是一种综合的方法。以上那些方法一般是局部的，而曲线构图则是整休的。就像练习书法一样，先要一个字一个字地练习，然后再将两个字以上组合起来练习，最后再进行一段文字的组合练习。有人练习书法单个字写得很好，但把许多字组合起来写就不好看了，这是为什么？书法的最终目的是要把所有字组合起来并追寻一种艺术韵律进行创作，这同图书制作具有相似的过程。所以，应当把做图书视为一件完整的作品来进行，这样才能把诸多知识、手法有机地组织起来，有序地、完善地进行创造。只有在两个字以上的书法作品中，才能品味到线条流畅、笔笔相连、字字贯通的行笔韵味和气魄来，图书也是这样，单看一个版面，只能感受到单一的面貌，翻阅图书如同欣赏书法作品一样，从中能够品味到行云流水般的笔触和看电影一样起伏澎湃的震动。如果一本图书总是一贯

的波纹式的曲线构图，虽然动感和韵律比较强，但仍然会缺乏特别明显的顿挫感。如果把图书比作五线谱的话，那么图片就好比是一个个音符。五线是静的，音符则是舞动的。动与静的结合又是构成一本书的重要手段之一。音符有强音与弱音之分，和谐的强音与弱音是营造节奏的主体。因此，图片的形状、分量、位置及布局就是营造图书节奏的主体之一。这里没有列举曲线构图的图形，因为它不是在一个版面中所能体现出来的，如同一幅长卷，是需要展开来才能感受到的，而且曲线构图更是千变万化，不能依靠模式进行，所以，它应该在意识形态中存在。

课堂练习15：构图练习一

作业要求：从印刷品中收集需要的图片和文字，组织一定的主题，编排对页。

作业数量：要求16开页面，每人做10页。

建议课时：8课时

作业提示：收集需要的图片和文字要符合主题，注意图片和文字的大小关系，对页的连续性也要考虑到。手工的质量很重要。（图6-1-10～图6-1-28）

图6-1-10 印刷品1

图6-1-11 印刷品2

图6-1-12 印刷品3

图6-1-13 印刷品4

图6-1-14 印刷品5

第6章 平面构成的综合训练 85

图6-1-15 印刷品6

图6-1-16 印刷品7

图6-1-17 印刷品8

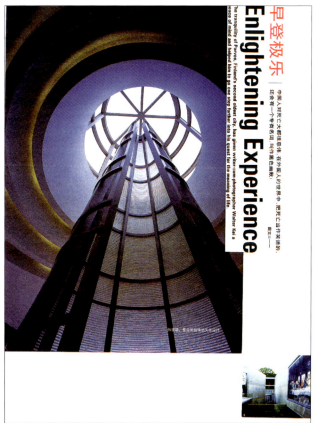

图6-1-18 印刷品9

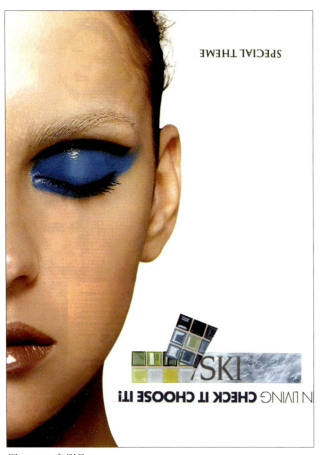

图6-1-19 印刷品10

图6-1-20 印刷品11

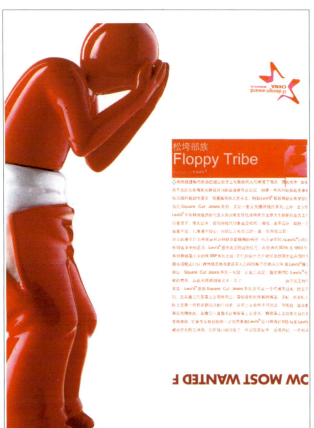

图6-1-21 印刷品12

图6-1-22 印刷品13

第6章 平面构成的综合训练　87

图6-1-23 印刷品14

图6-1-24 印刷品15

图6-1-25 印刷品16

图6-1-26 印刷品17

图6-1-27 印刷品18　　　　　　　　图6-1-28 印刷品19

6.2 照片构图练习

照片构图练习要求首先把原图打散，然后再重构。也就是把一个完整的形象分成若干个部分，然后根据一定的构成原则重新组合，打破原来的结构关系重新组合。这种练习方法有利于抓住事物的内部结构和特征，从不同角度去观察、解剖事物，从一个具象的形态中提炼出抽象的成分，用这些抽象的成分再组成一个新的形态，产生新的美感。这种练习属于打散重构，但不是打散重构的全部内容。

"打散构成"经历了10多年，现在有的高等院校和社会上的设计进修班已开设了这门课，各种设计机构和设计师也在进行研究，并且创造（设计）了不少的新产品。

"打散构成"并不是局限于要不要变的问题，而是要如何变、如何发展的问题。这也是对设计艺术不可忽视的一个美学法则的探讨。

"照片构图练习"就是汲取打散构成的原理，让学生将完整的照片进行切割、打散，再利用平面构成元素进行构图练习，当然，其中也有版式要求。其目的也是在于联系平面构成课程所学内容，增加学生的学习兴趣，从一个新的角度认识所学的设计基础知识，并在此练习中，达到让学生完成在学习设计专业基础知识和专业应用之间过渡的目的。

课堂练习16：构图练习二

作业要求：自己拍摄一张生活场景照片，通过PHOTOSHOP制作，把一张照片重新构图成多张场景，每张新图要有一定的构成关系。

作业数量：一组建6～9张重构小图，要求16开页面，每人做10页。

建议课时：2课时（图6-2-1～图6-2-7）

第6章 平面构成的综合训练 89

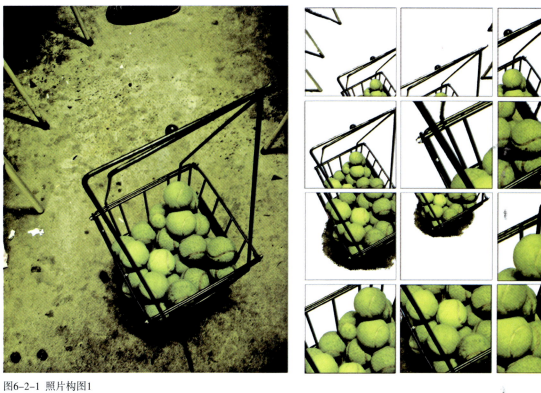

图6-2-1 照片构图1

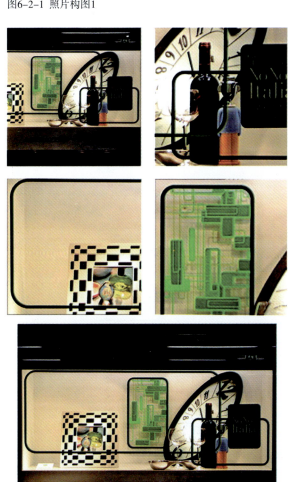

图6-2-2 照片构图2

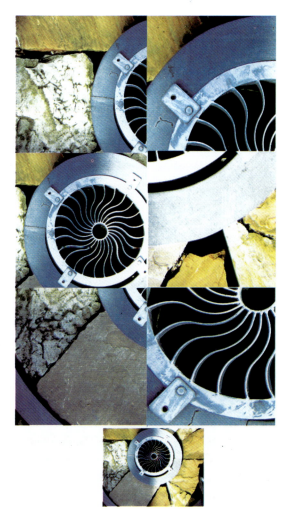

图6-2-3 照片构图3

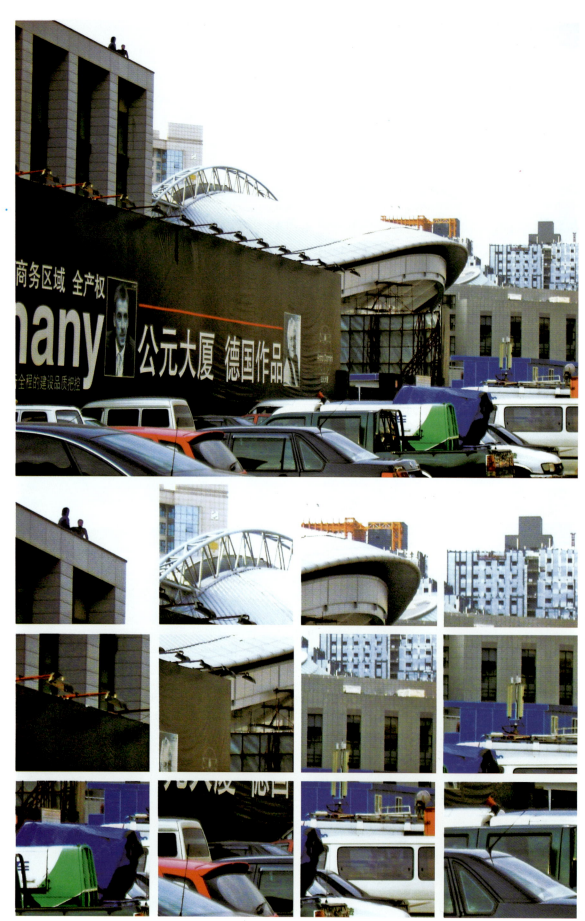

图6-2-4 照片构图4

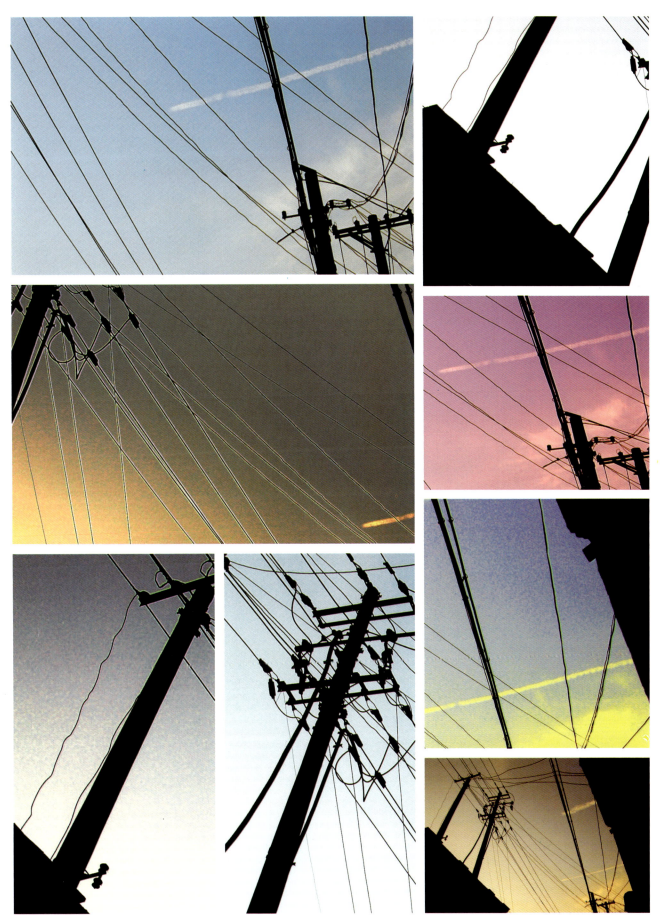

图6-2-5 照片构图5

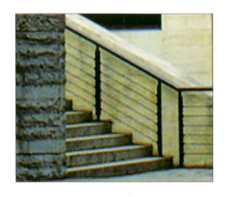

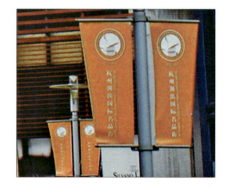
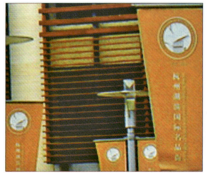

图6-2-6 照片构图6

第6章 平面构成的综合训练 93

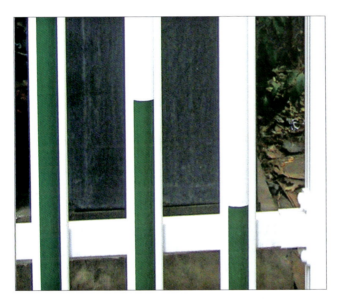
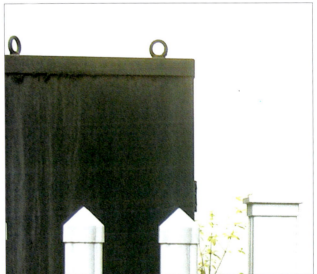
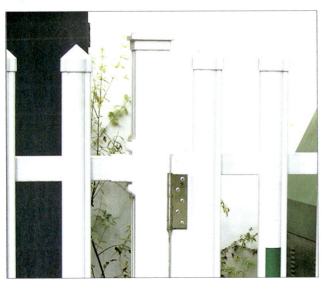

图6-2-7 照片构图7

6.3 综合练习

"综合练习"就是将平面构成前五章所学内容中的两种以上平面构成元素的训练在这个练习里面综合穿插运用，可以表达或不表达设计内涵，但是无论如何，在画面形式上要达到最佳表现效果。

在实际的设计实践中，最终的设计效果往往是由多种设计元素构成的。这也是设计元素综合练习的实际目的，那就是将众多的单一的设计元素训练综合起来，化单调为丰富，凡能用到者，无所不用其极。这样的训练同样是为了达到让学生"学以致用"的目的，运用所学到的专业知识，表达自己的初步设计想法，对行将结束的课程重新燃起创作的热情。综合设计元素手段的综合应用，会进一步开拓学生的思路，在设计思维表达方面的训练，会进入一个新的更高的层面。

总之，在某种程度上，平面构成各种基本元素的综合练习是对前面学过的课程的一次整体回顾、一次再复习。同时也是对该课程学习效果的一次总结、一次再创新，也是从专业基础学习向专业设计的一次再靠近。

注：本章作业最好是讲一个小节，做一项练习。三个小节的全部作业应该在一周内做完。

课堂练习17：综合练习

作业要求：综合前面所学的知识点，制作一本图文并茂的小书。

作业数量：页面不限，每人做10页，要有一定的创作形式感，表现内容不限。

建议课时：20课时

作业提示：在这个练习中，学生容易偏离的地方，是喜欢用大量的滤镜效果去处理图片。综合练习需要从整体出发，要有对全局的控制能力（图6-3-1～图6-3-16）。

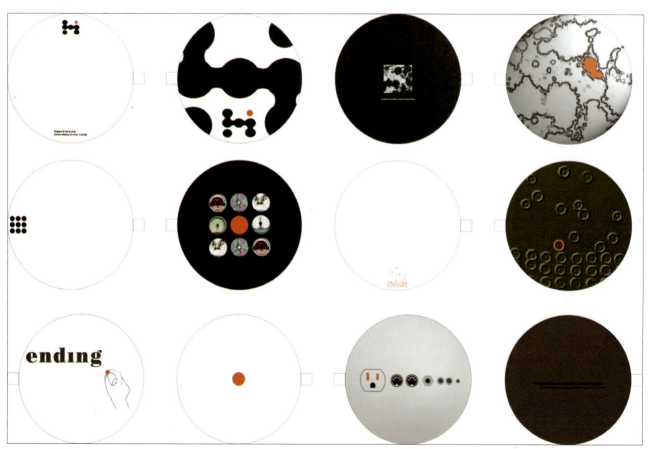

图6-3-1 综合练习1

第6章　平面构成的综合训练　95

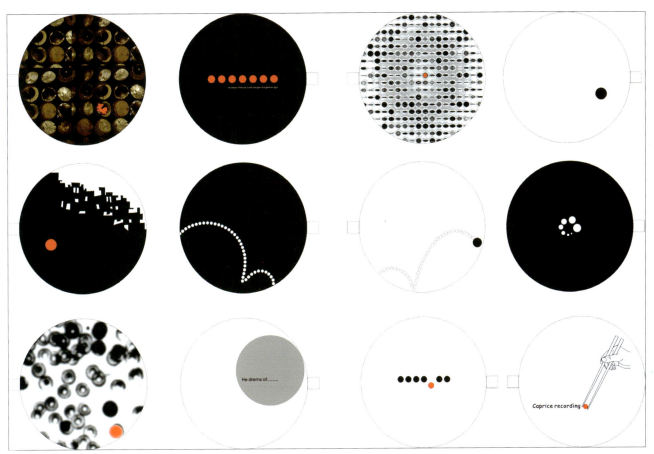

图6-3-2 综合练习2

图6-3-3 综合练习3

图6-3-4 综合练习4

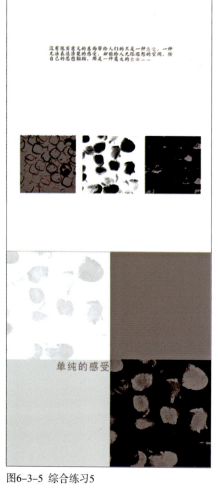

图6-3-5 综合练习5

图6-3-6 综合练习6

图6-3-7 综合练习7

图6-3-8 综合练习8

图6-3-9 综合练习9

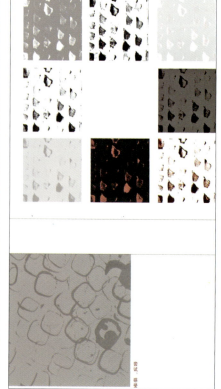

图6-3-10 综合练习10

第6章 平面构成的综合训练 97

图6-3-11 综合练习11

图6-3-12 综合练习12

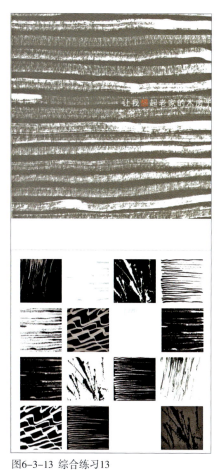

图6-3-13 综合练习13

图6-3-14 综合练习14

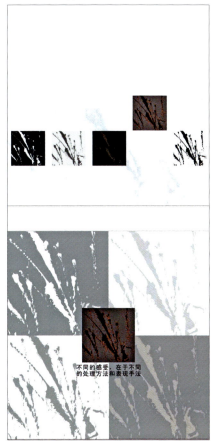

图6-3-15 综合练习15

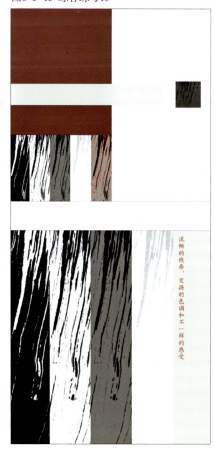

图6-3-16 综合练习16

第7章 平面构成在设计中的应用实例

7.1 平面构成在平面设计中的运用

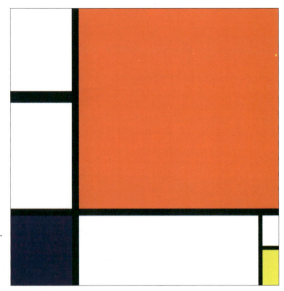

图7-1-1 分割构成应用1 蒙德里安

图7-1-2 分割构成应用2

图7-1-3 分割构成应用3

图7-1-4 分割构成应用4

第7章 平面构成在设计中的应用实例 99

图7-1-5 分割构成应用5

图7-1-6 分割构成应用6

图7-1-7 分割构成应用7

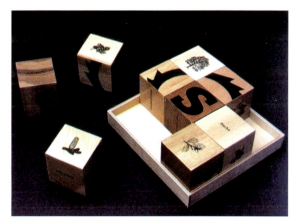

图7-1-8 分割构成应用8

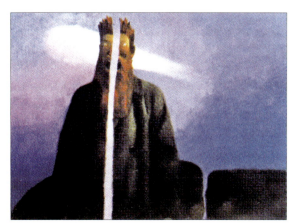

图7-1-9 分割构成应用9

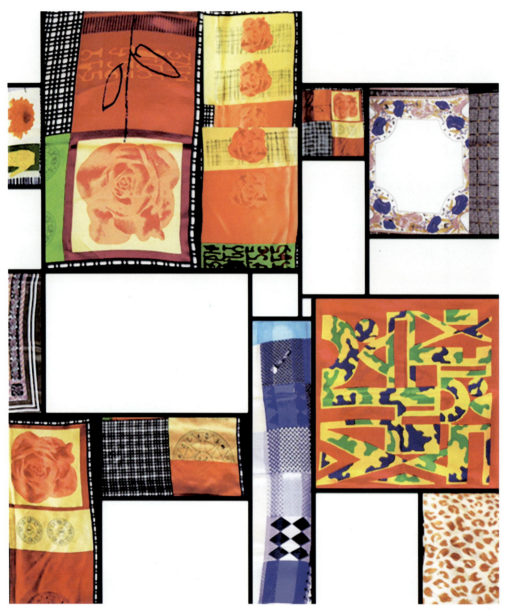

图7-1-10 分割构成应用10

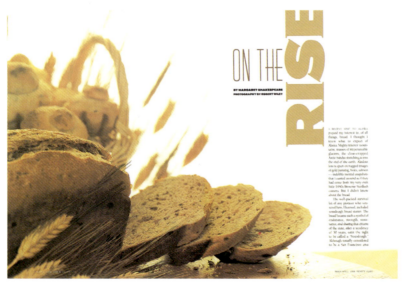

图7-1-11 分割构成应用11

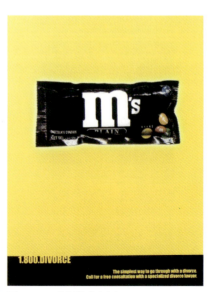

图7-1-12 分割构成应用12

第7章 平面构成在设计中的应用实例　101

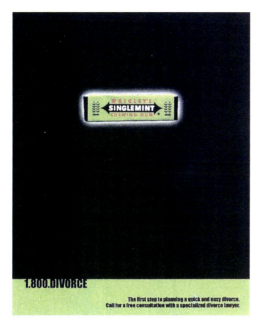

图7-1-13 分割-平衡构成运用

图7-1-14 分割-对比构成应用1

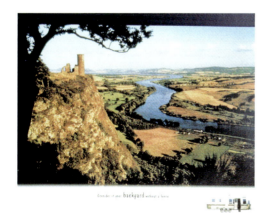

图7-1-15 分割-对比构成应用2

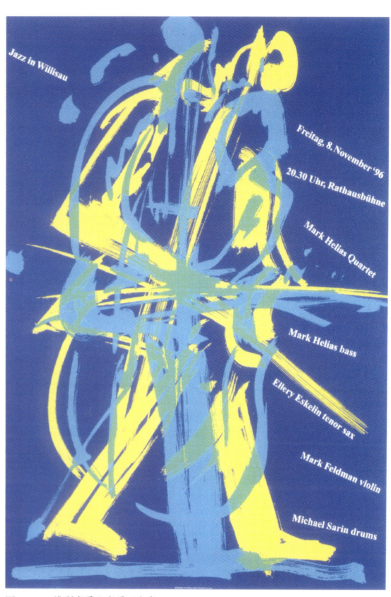

图7-1-16 维利索爵士音乐四人奏

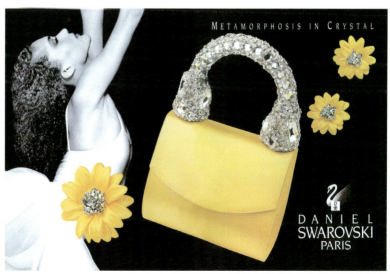

图7-1-17 平衡-对比构成应用

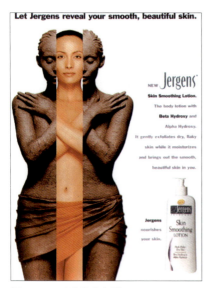

图7-1-18 对比构成应用1

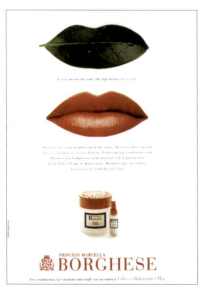

图7-1-19 对比构成应用2

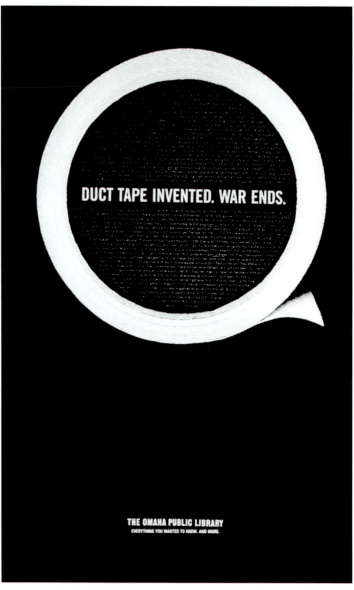

图7-1-20 对比构成应用3

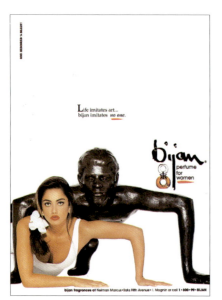

图7-1-21 对比构成应用4

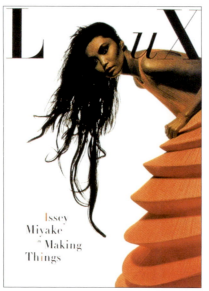

图7-1-22 对比构成应用5

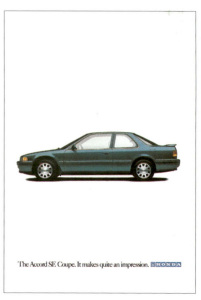

图7-1-23 对比构成应用6

第7章　平面构成在设计中的应用实例

图7-1-24　肌理构成应用1

图7-1-25　肌理构成应用2

图7-1-26　肌理构成应用3

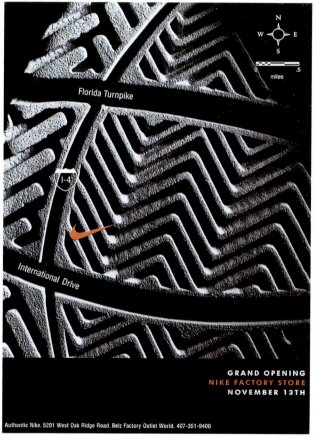

图7-1-27　肌理构成应用4

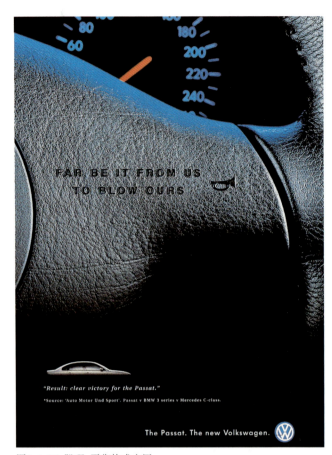

图7-1-28 肌理-平衡构成应用

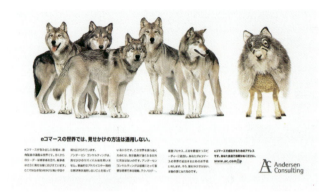

图7-1-29 平衡-特异构成应用

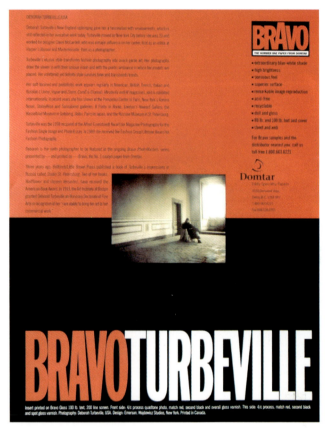

图7-1-31 对比-分割构成运用1

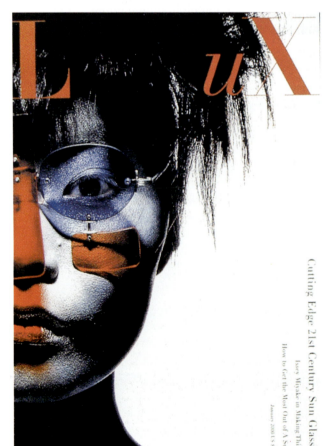

图7-1-30 对比-平衡构成应用

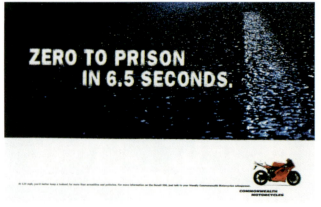

图7-1-32 对比-分割构成运用2

第7章 平面构成在设计中的应用实例 | 105

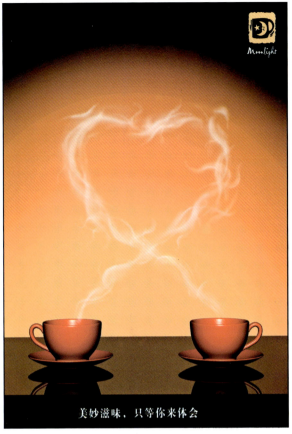

图7-1-33 对称构成应用 钱颖

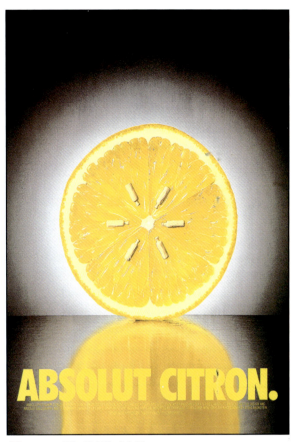

图7-1-34 对称-肌理构成应用

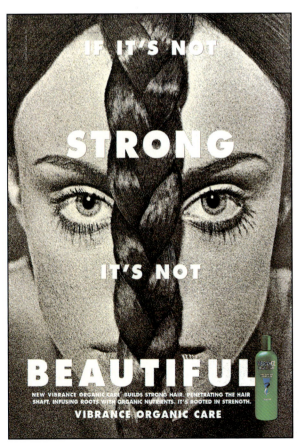

图7-1-35 对称构成应用

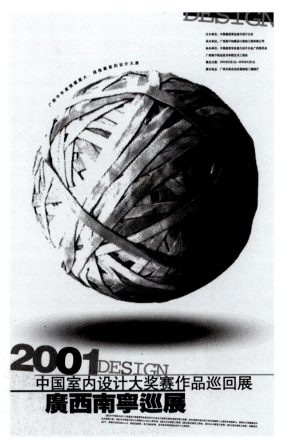

图7-1-36 梁新建作品

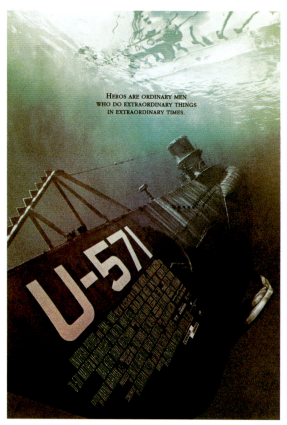

图7-1-37 平衡构成应用1

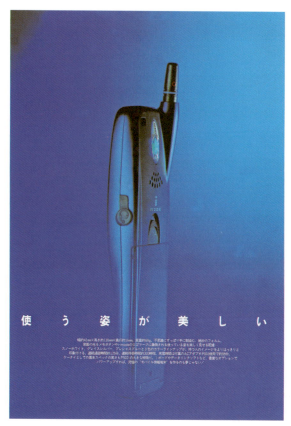

图7-1-38 平衡构成应用2

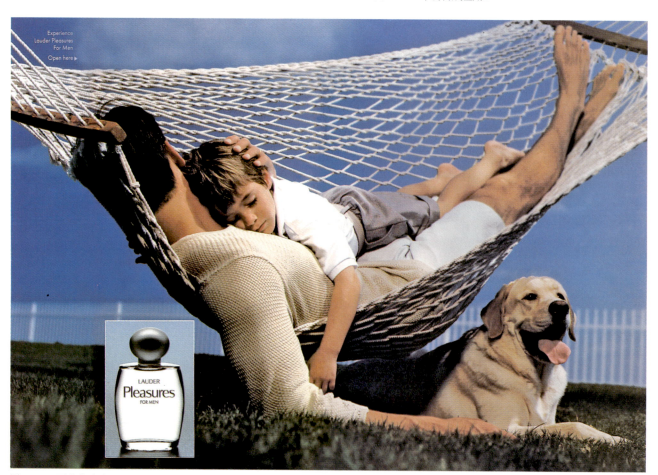

图7-1-39 平衡构成应用3

第7章 平面构成在设计中的应用实例　107

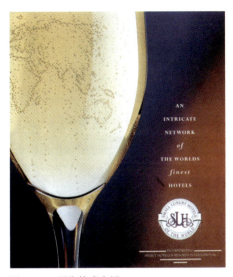

图7-1-40 平衡构成应用4

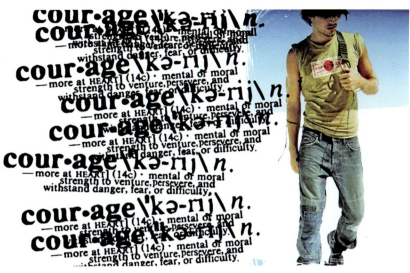

图7-1-41 平衡构成应用5

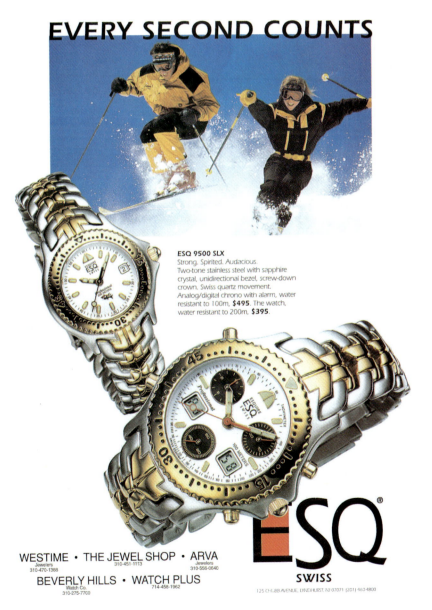

图7-1-42 平衡构成应用6

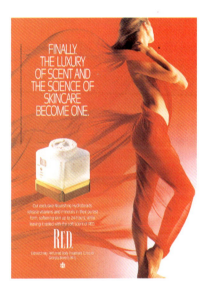

图7-1-43 平衡构成应用7

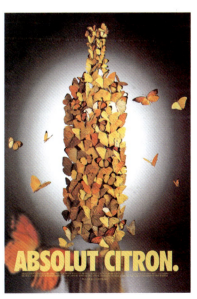

图7-1-44 密集构成应用

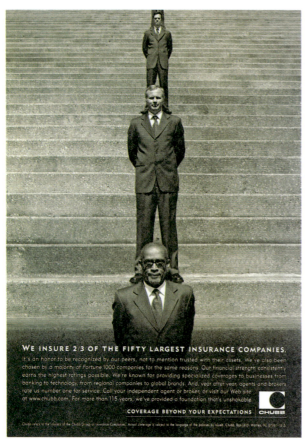

图7-1-45 渐变构成应用1

图7-1-46 渐变构成应用2

图7-1-47 重复构成应用1

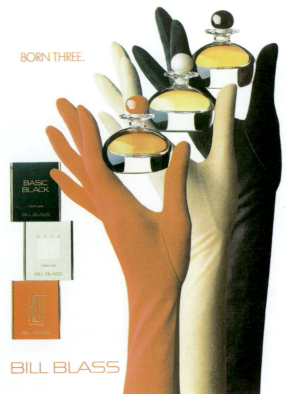

图7-1-48 重复构成应用2

图7-1-49 重复构成应用3

第7章 平面构成在设计中的应用实例　109

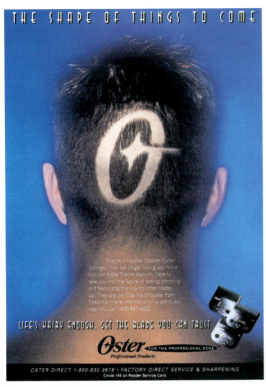

图7-1-50 特异构成应用1

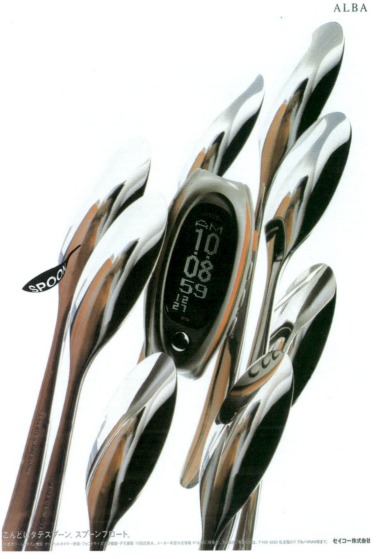

图7-1-51 特异构成应用2

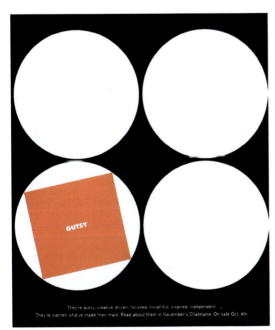

图7-1-52 特异构成应用3

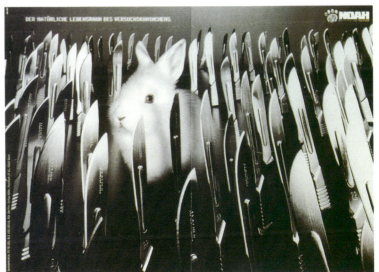

图7-1-53 特异构成应用4

7.2 平面构成在建筑、室内设计中的运用

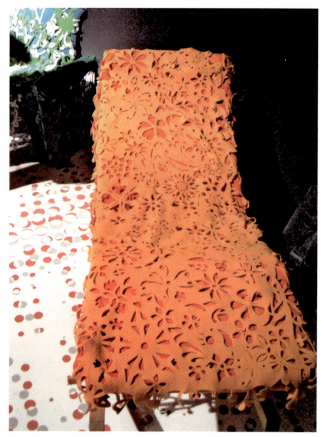

图7-2-1 构成的运用1　　　　　　　　　　　图7-2-2 构成的运用2

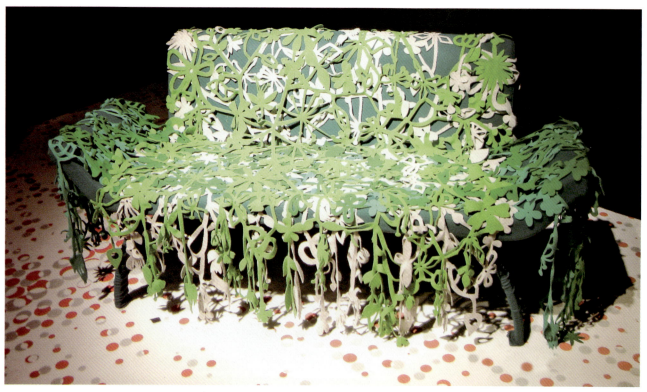

图7-2-3 构成的运用3

第7章 平面构成在设计中的应用实例 111

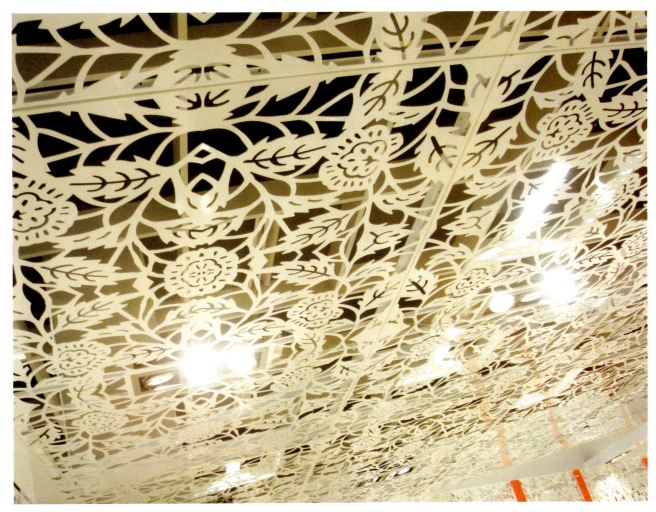

图7-2-4 构成的运用4

图7-2-5 构成的运用5

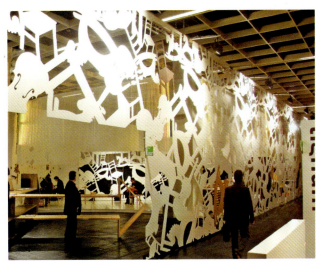

图7-2-6 构成的运用6

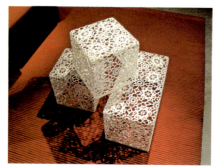

图7-2-7 构成的运用7

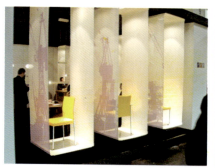

图7-2-8 构成的运用8

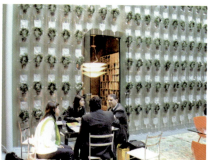

图7-2-9 构成的运用9

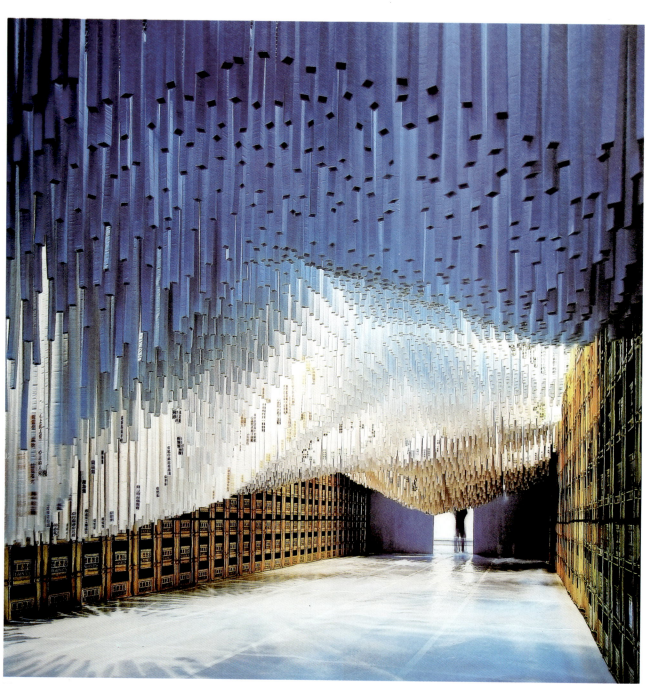

图7-2-10 重复

第7章　平面构成在设计中的应用实例　113

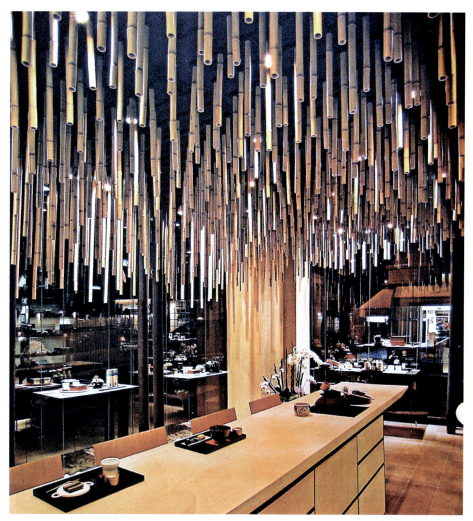

图7-2-11　密集1

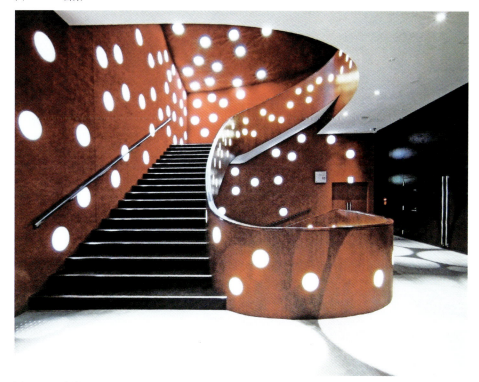

图7-2-12　密集2

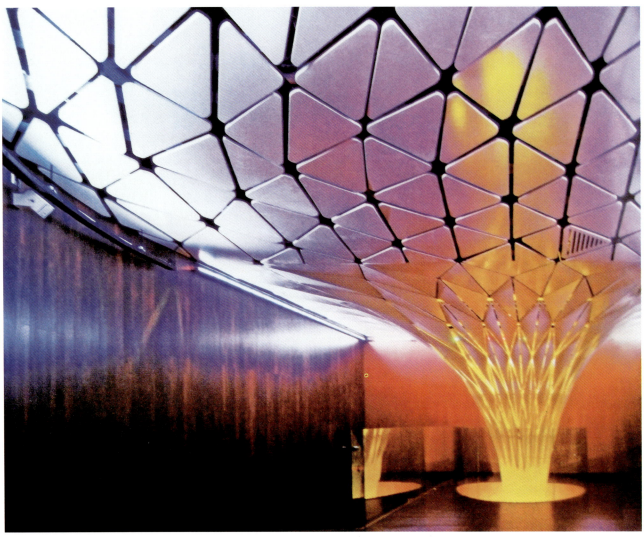

图7-2-13 渐变1

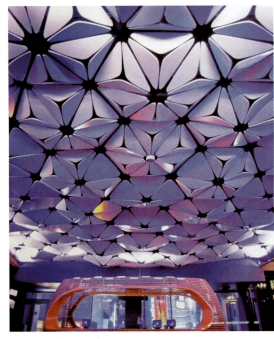

图7-2-14 渐变2

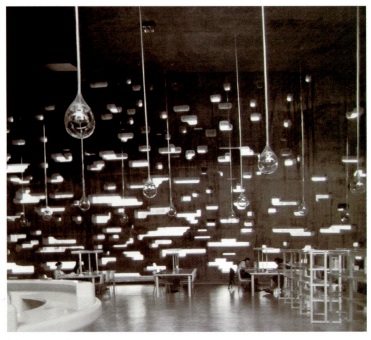

图7-2-15 近似

7.3 平面构成在服装、染织设计中的运用

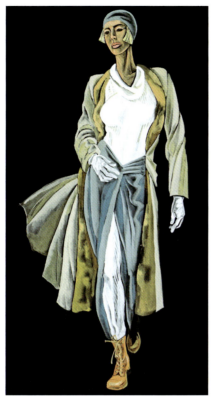

图7-3-1 肌理-对比构成运用——粗犷的皮鞋和柔软的内衣构成对比效果 林燕宁

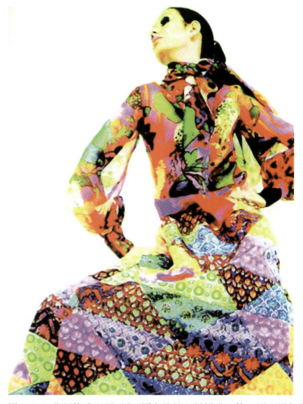

图7-3-2 分割构成运用-用不同色块的面料拼成一体，用以增加服装的视觉动感

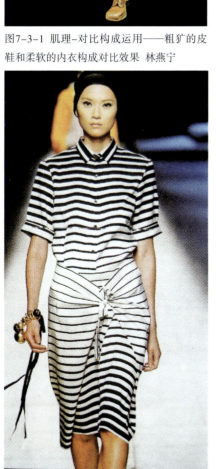

图7-3-3 构成的运用

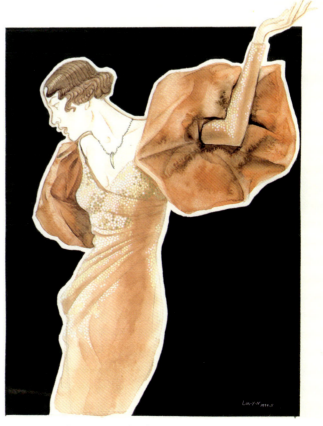

图7-3-4 肌理构成运用1 林燕宁

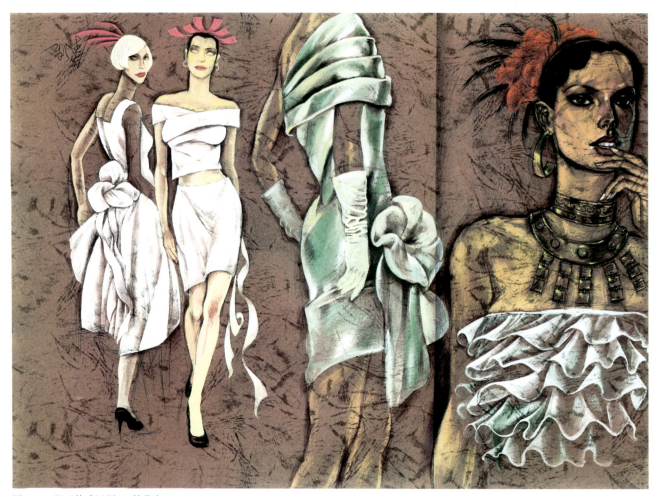

图7-3-5 肌理构成运用2　林燕宁

 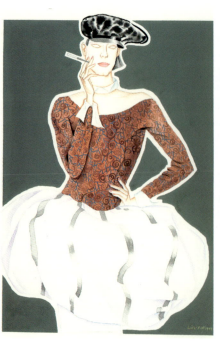 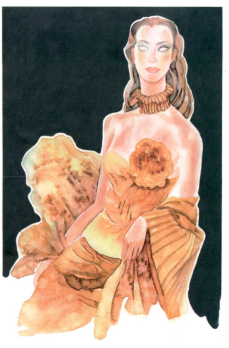

图7-3-6 重复-肌理构成运用　林燕宁　　图7-3-7 肌理-重复构成运用　林燕宁　　图7-3-8 肌理构成运用——画面的渲染及服饰的设计均采用了肌理手法　林燕宁

第7章 平面构成在设计中的应用实例 117

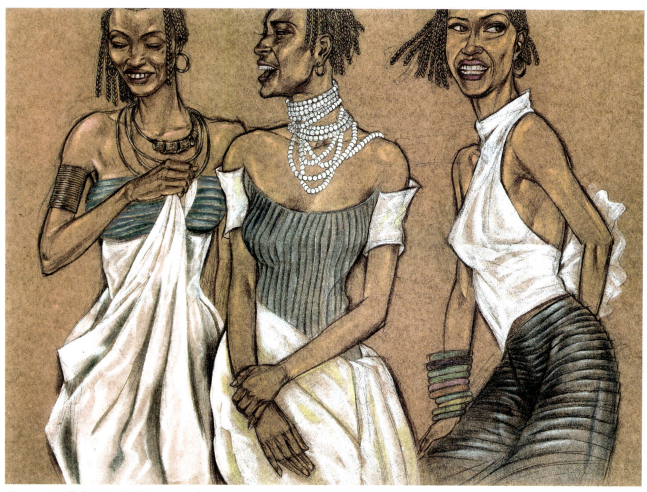

图7-3-9 肌理构成运用 林燕宁

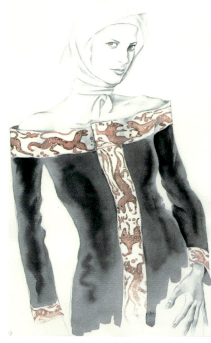

图7-3-10 对称与平衡构成运用——T字形的分割装饰带用了对称与平衡的构成手法 林燕宁

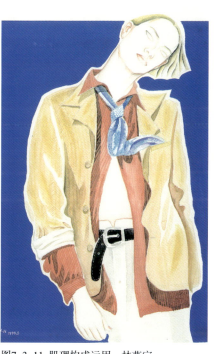

图7-3-11 肌理构成运用 林燕宁

图7-3-12 肌理构成运用——毛衣编织表现的肌理效果 林燕宁

7.4 平面构成在艺术品中的运用

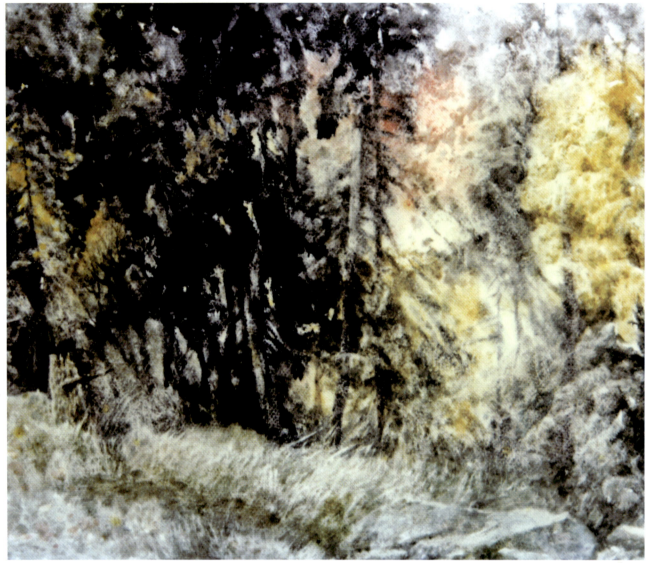

图7-4-1 肌理构成运用1　李绍中

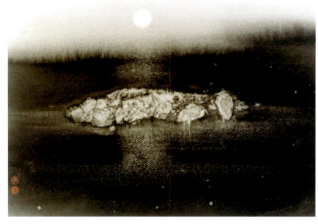

图7-4-2 肌理构成运用2　李绍中

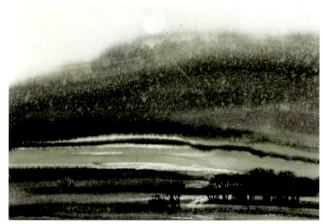

图7-4-3 肌理构成运用3　李绍中

第7章 平面构成在设计中的应用实例 119

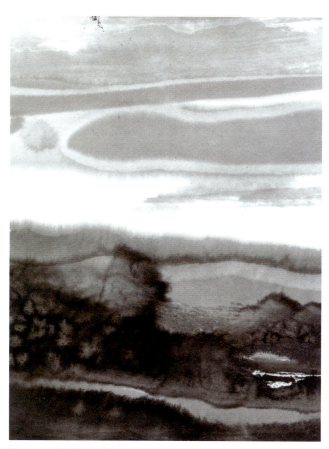

图7-4-4 肌理构成运用4

图7-4-5 肌理-平衡构成运用1 吴以彩

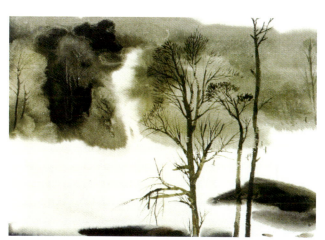

图7-4-6 肌理-平衡构成运用2 李绍中

图7-4-7 肌理-平衡构成运用3

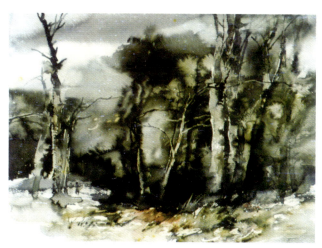

图7-4-8 肌理-平衡构成运用4 李绍中

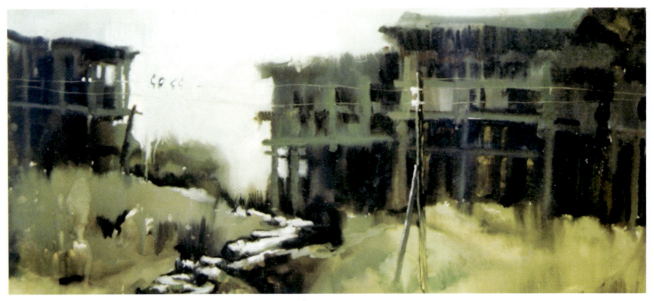

图7-4-9 肌理–平衡构成运用5　李绍中

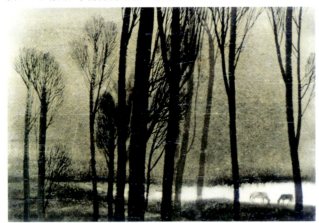

图7-4-10 平衡构成运用1　李绍中

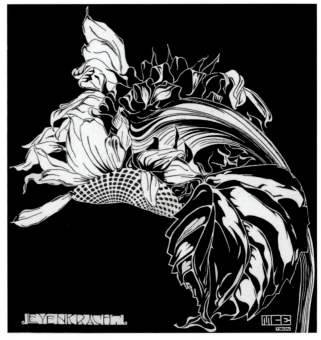

图7-4-11 平衡构成运用2

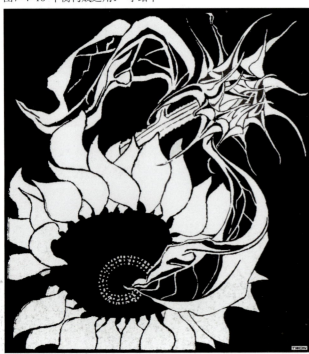

图7-4-12 平衡构成运用3

图7-4-13 平衡构成运用4　李绍中